梁琨 编

褚遂良雁塔圣教序

历代经典碑帖高清放大对照本

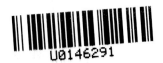

长江出版传媒

湖北美术出版社

图书在版编目（CIP）数据

褚遂良雁塔圣教序／梁琨编．
—武汉：湖北美术出版社，2014.10（2018.4重印）
（历代经典碑帖高清放大对照本）
ISBN 978-7-5394-6971-3

Ⅰ．①褚…

Ⅱ．①梁…

Ⅲ．①楷书—碑帖—中国—唐代

Ⅳ．① J292.24

中国版本图书馆 CIP 数据核字（2014）第 132741 号

责任编辑：熊晶
策划编辑：林芳　王祝
技术编辑：范晶
编写顾问：杨庆
封面设计：图书整合机构 JINGRENTUSHU

历代经典碑帖高清放大对照本

褚遂良雁塔圣教序　　　　　　©梁琨　编

出版发行：长江出版传媒　湖北美术出版社
地　　址：武汉市洪山区雄楚大道 268 号 B 座
邮　　编：430070
电　　话：（027）87391256　　87679564
网　　址：http://www.hbapress.com.cn
E－mail：hbapress@vip.sina.com
印　　刷：武汉市金港彩印有限公司
开　　本：880mm×1230mm　　1/16
印　　张：7.25
版　　次：2014 年 10 月第 1 版　　2018 年 4 月第 6 次印刷
定　　价：38.00 元

出版说明

每一门艺术都有它的学习方法，临摹法帖被公认为学习书法的不二法门，但何为经典，如何临摹，仍然是学书者不易解决的两个问题。本套丛书引导读者认识经典，揭示法书临习方法，为学书者铺就了顺畅的书法艺术之路。具体而言，主要体现以下特色：

一、选帖严谨，版本从优

本套丛书遴选了历代碑帖的各种书体，上起先秦篆书《石鼓文》，下至明清王铎行草书等，这些法帖经受了历史的考验，是公认的经典之作，足以从中取法。但这些法帖在历史的流传中，常常出现多种版本，各版本之间或多或少会存在差异，对于初学者而言，版本的鉴别与选择并非易事。本套丛书对碑帖的各种版本作了充分细致的比较，从中选择了保存完好、字迹清晰的版本，最大程度还原出碑帖的形神风韵。

二、原帖精印，例字放大

尽管我们认为学习经典重在临习原碑原帖，但相当多的经典法帖，或因捶拓磨损变形，或因原字过小难辨，给初期临习带来困难。为此，本套丛书在精印原帖的同时，选取原帖最具代表性的例字予以放大还原成墨迹，或用名家临本，与原帖进行对照，方便读者对字体细节的深入研究与临习。

三、释文完整，指导精准

各册对原帖用简化汉字进行标识，方便读者识读法帖的内容，了解其背景，这对深研书法本身有很大帮助。同时，笔法是书法的核心技术，赵孟頫曾说："书法以用笔为上，而结字亦须用工，盖结字因时而传，用笔千古不易。"因此对诸帖用笔之法作精要分析，揭示其规律，以期帮助读者掌握要点。

俗话说"曲不离口，拳不离手"，临习书法亦同此理。不在多讲多说，重在多写多练。本套丛书从以上各方面为读者提供了帮助，相信有心者藉此对经典法帖能登堂入室，举一反三，增长书艺。

大唐三藏聖教序
太宗文皇帝製
盖聞二儀有象顯
覆載以含生四時

大唐三藏圣教序。太宗文皇帝制。盖闻二仪有象。显覆载以含生。四时

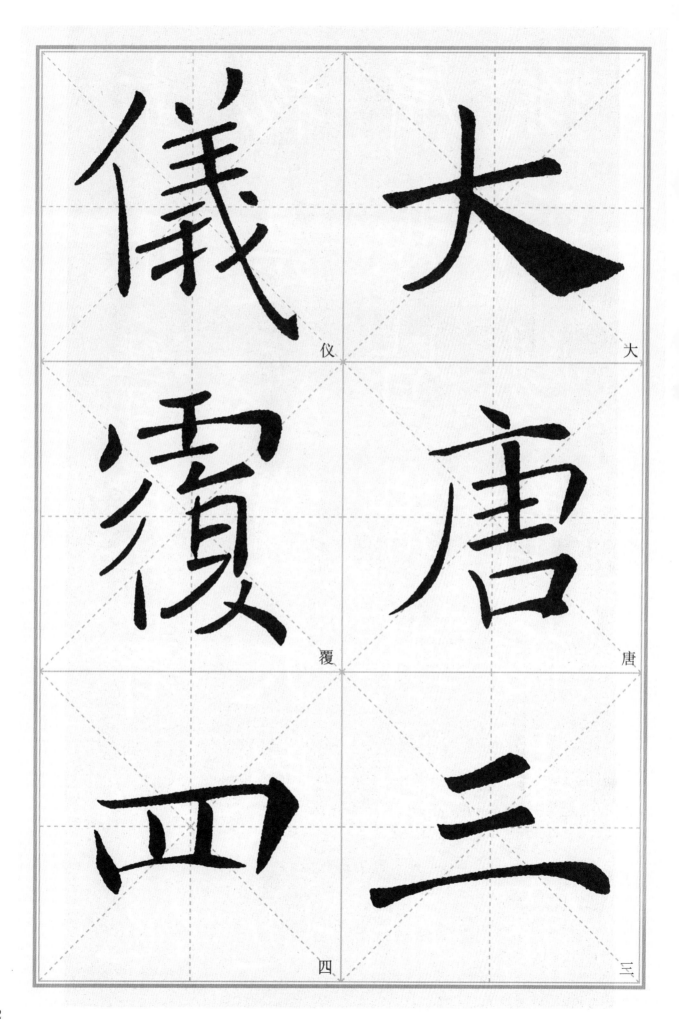

大

唐

三

仪

覆

四

無形。潜寒暑以化物。是以窺天鑒地。庸愚皆識其端。明陰（阴）洞陽。賢哲罕窮

無
形
潛
寒
暑
以
化

物
是
以
窺
天
鑒
地

庸
愚
皆
識
其
端
明

陰
洞
陽
賢
悊
罕
窮

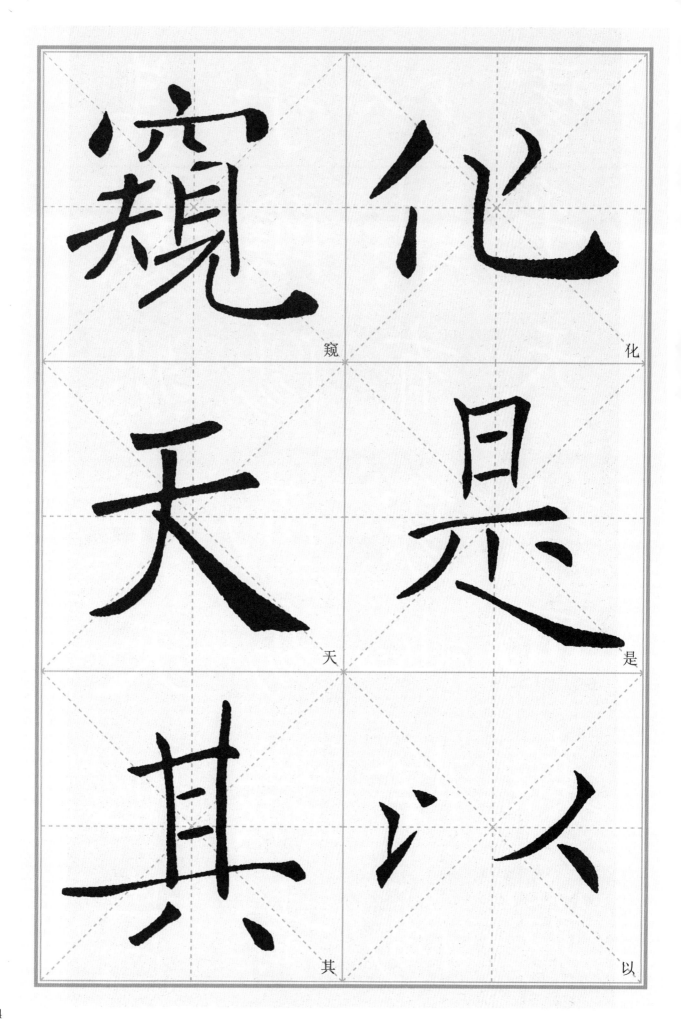

窥

化

天

是

其

以

其數然而天地苞

以乎陰陽而易識者

處乎天地而難窮

其数。然而天地苞乎阴（阴）阳而易识者。以其有象也。阴阳处乎天地而难穷

者

苞

有

乎

难

阴

6

智不知者
猶不象以
迷惑顯其
況形可無
乎潛徵形
佛莫雖也
道覲愚故

者。以其无形也。故知象显可征。虽愚不惑。形潜莫覩（睹）。在智犹迷。况乎佛道

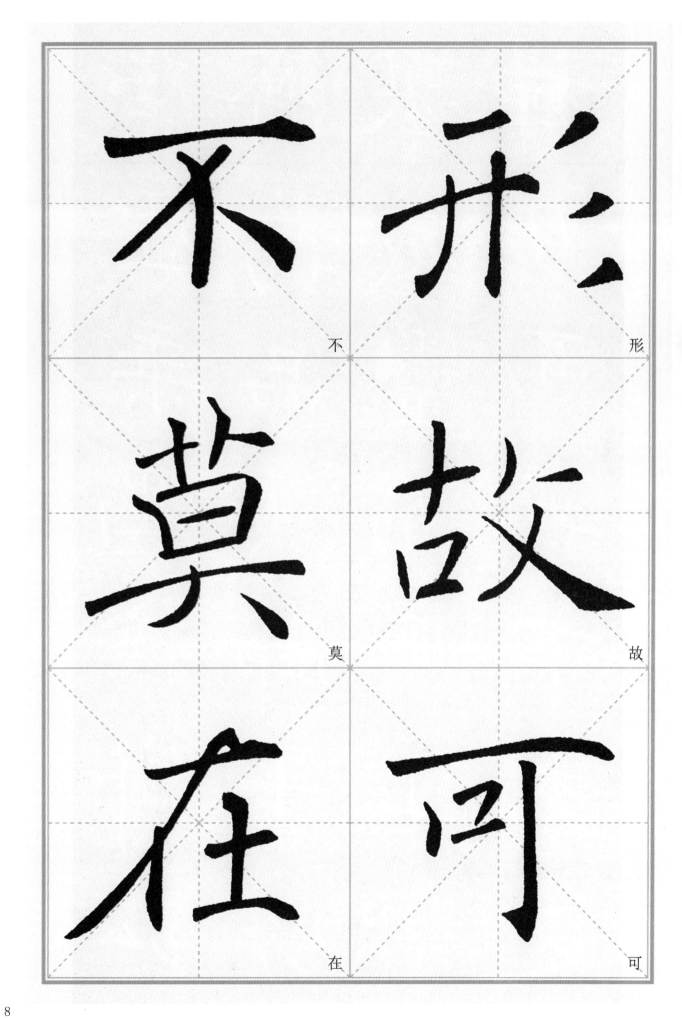

不　形

莫　故

在　可

8

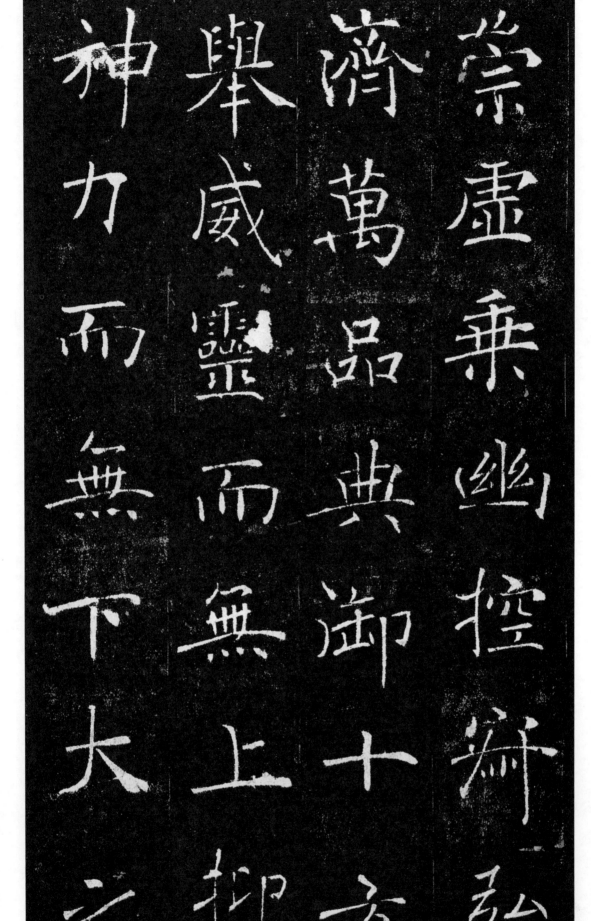

崇虛。乘（乘）幽控寂。弘濟萬品。典御十方。舉威靈而無上。抑神力而無下。大之

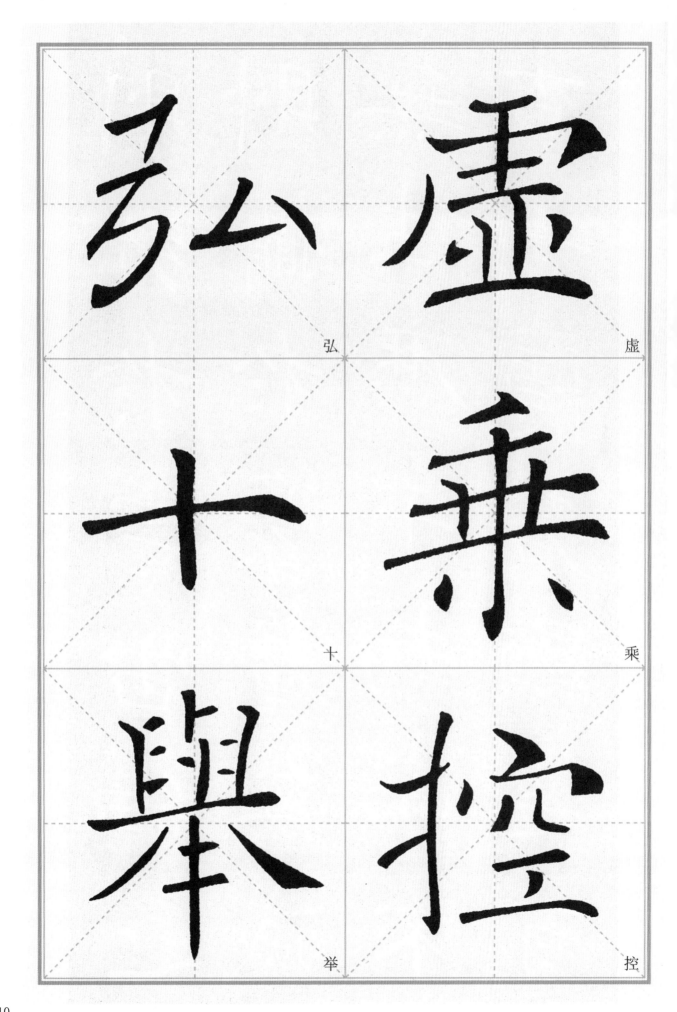

弘　虚

十　乘

举　控

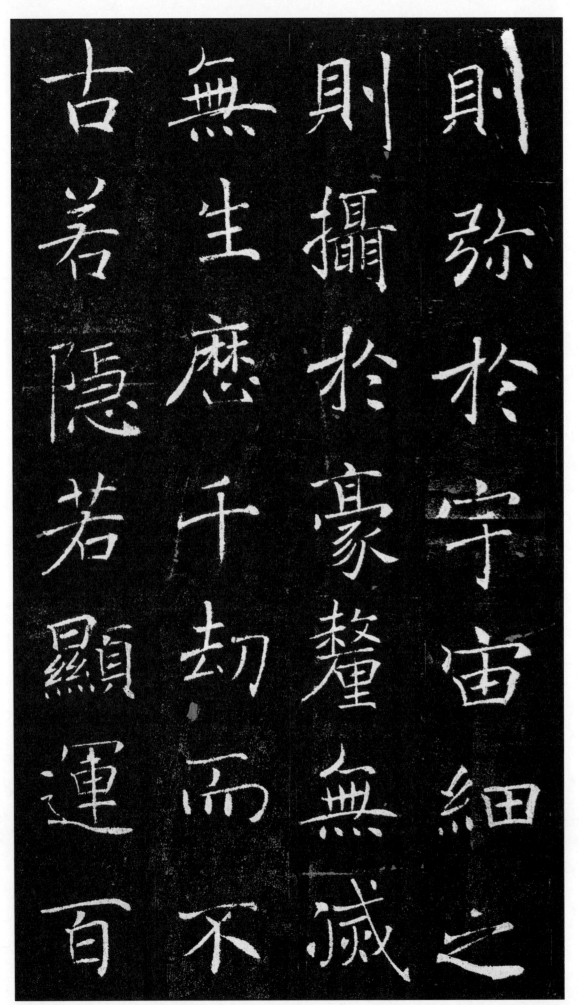

則弥於宇宙。細之則攝於豪釐（毫厘）。无灭无生。历千劫而不古。若隐若显。运百

11

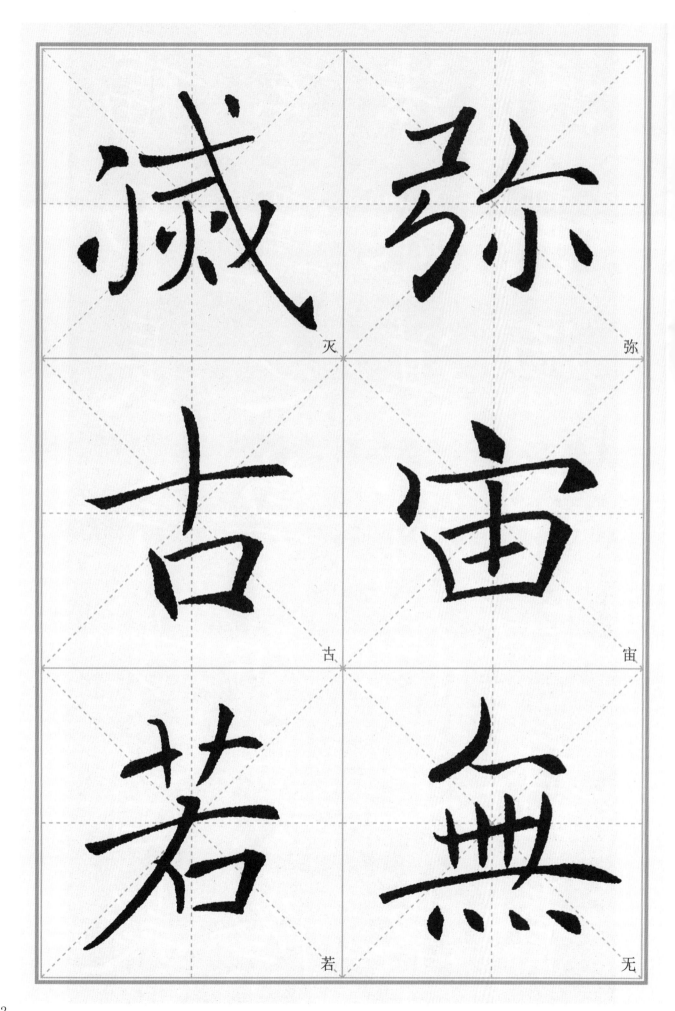

灭　弥

古　宙

若　无

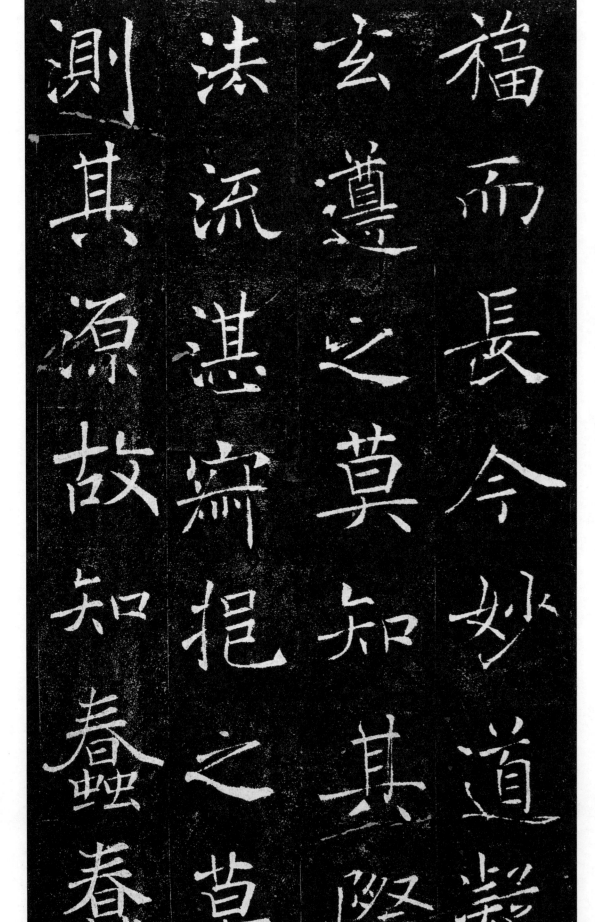

福而长今。妙道凝玄。遵之莫知其际。法流湛寂。挹之莫测其源。故知蠢蠢

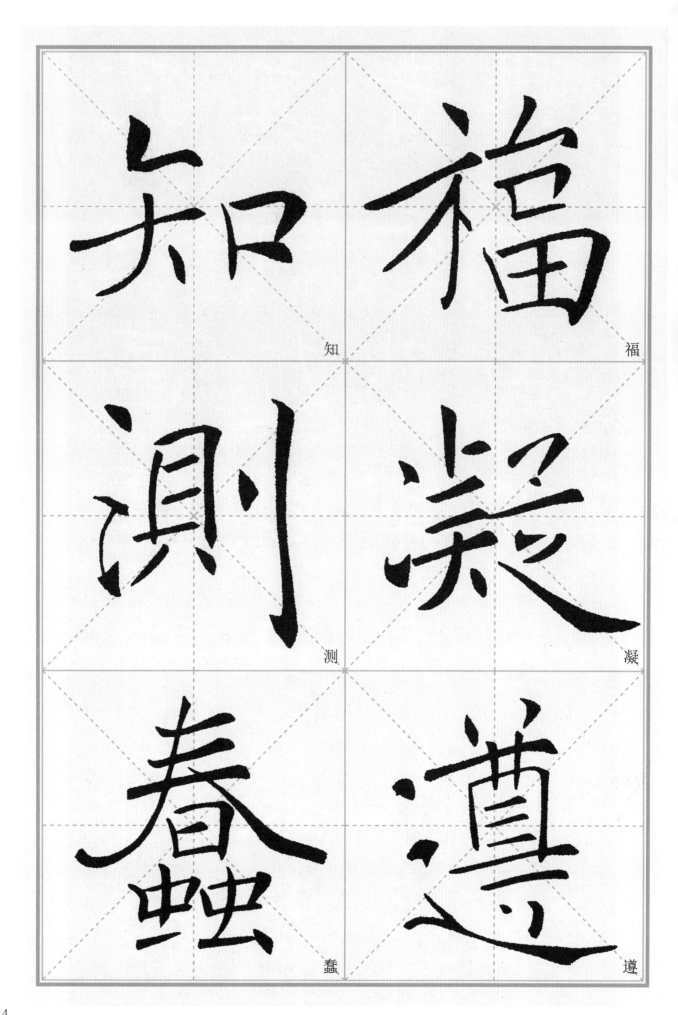

知

福

测

凝

蠢

遵

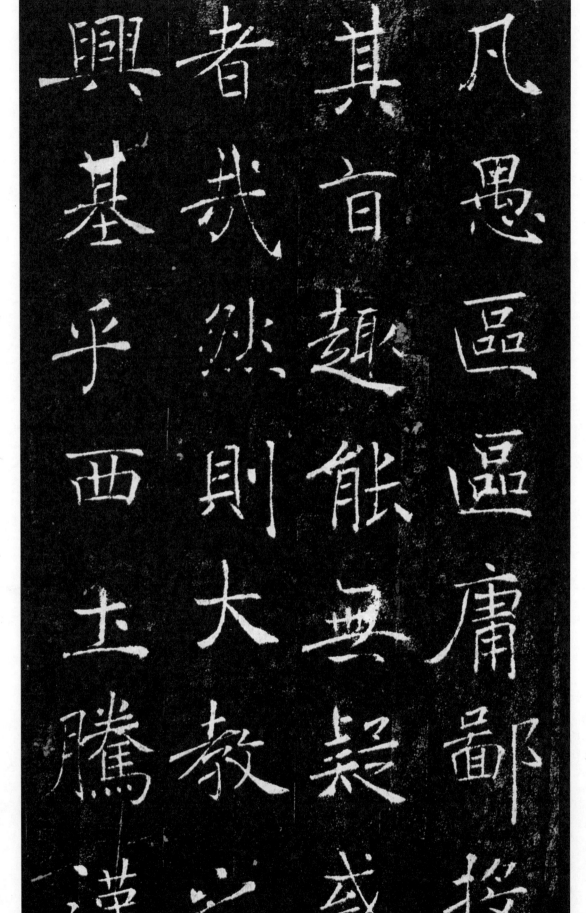

凡愚。区区庸鄙。投其旨趣。能无疑惑者哉。然则大教之兴。基乎西土。腾汉

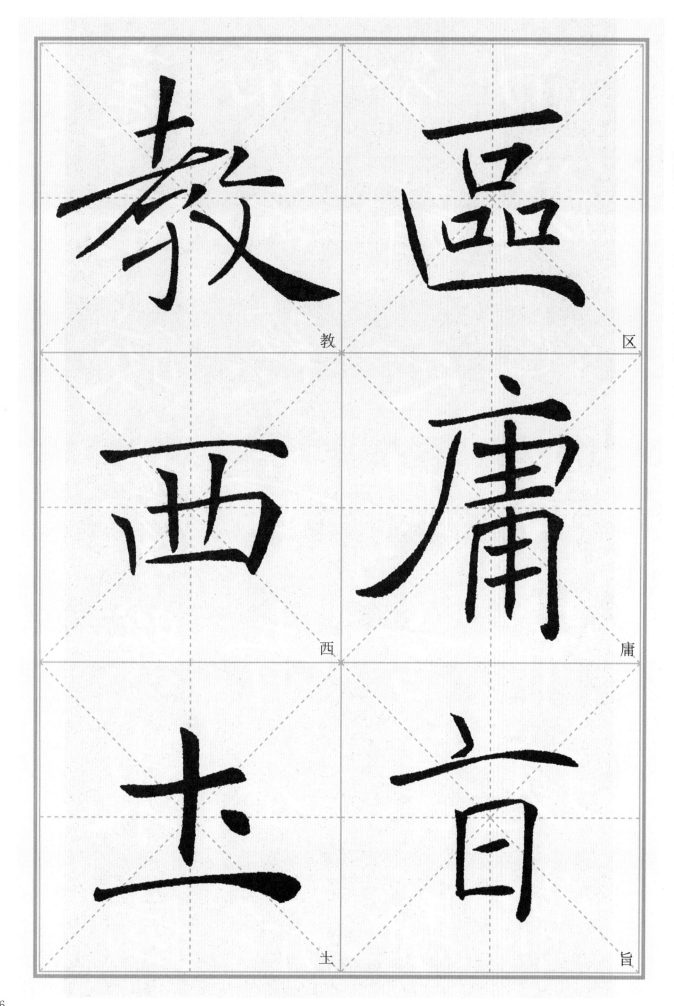

教　区

西　庸

土　旨

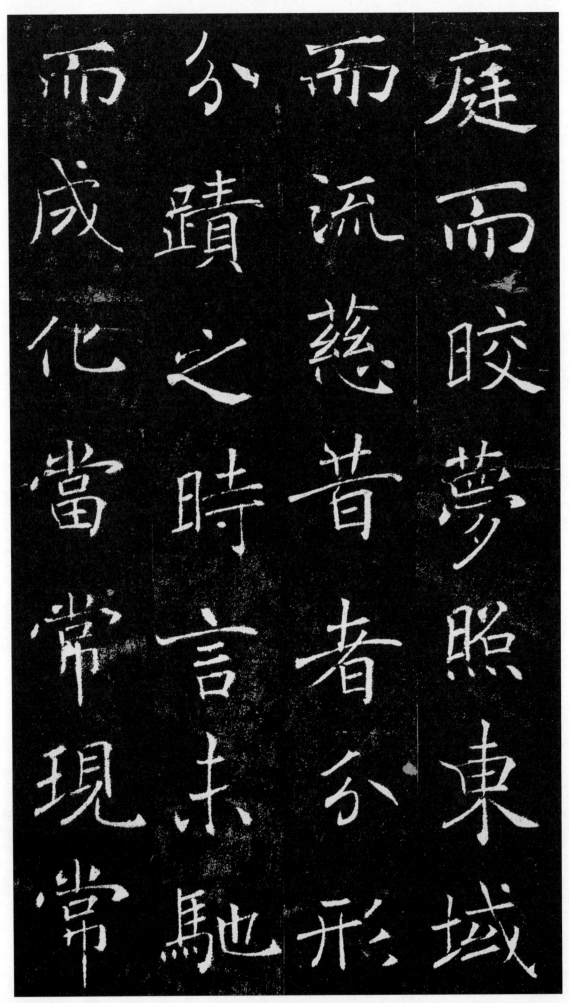

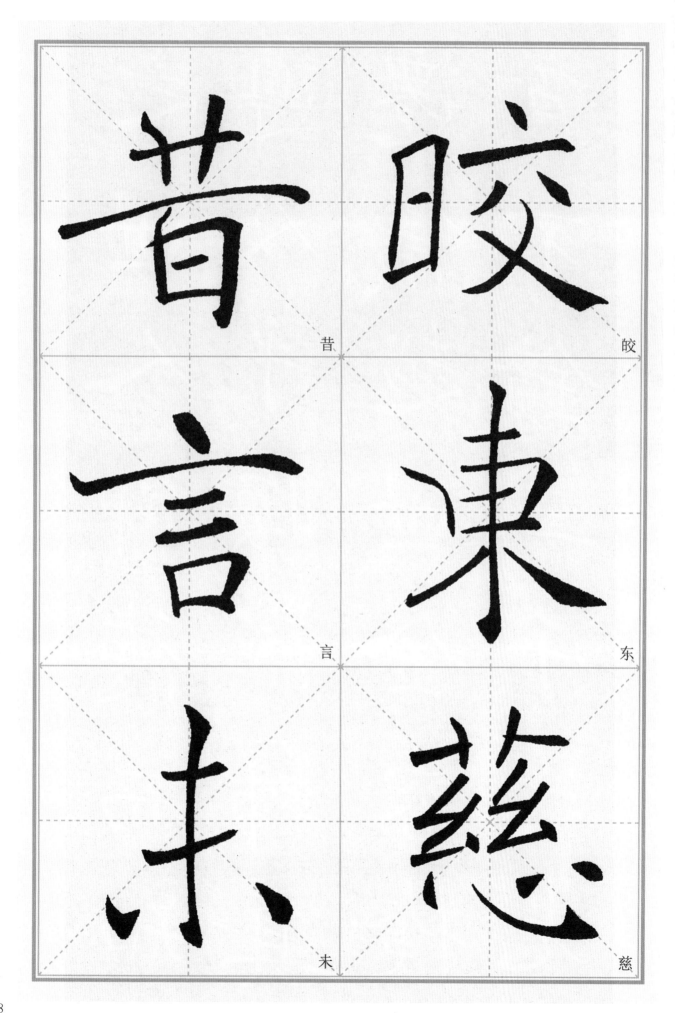

昔　皎

言　东

未　慈

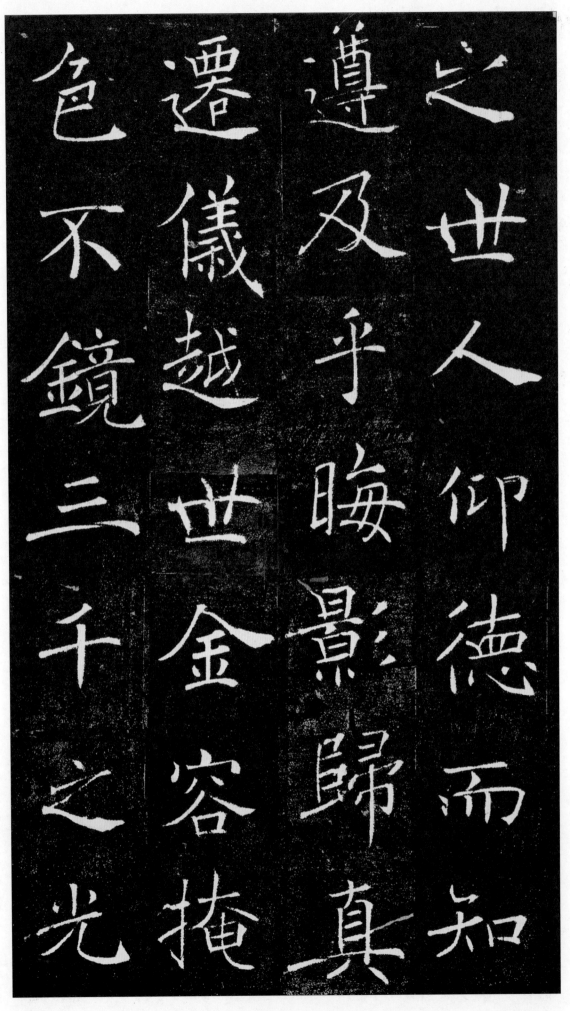

之世。人仰德而知遵。及乎晦影归真。迁仪越世。金容掩色。不镜三千之光。

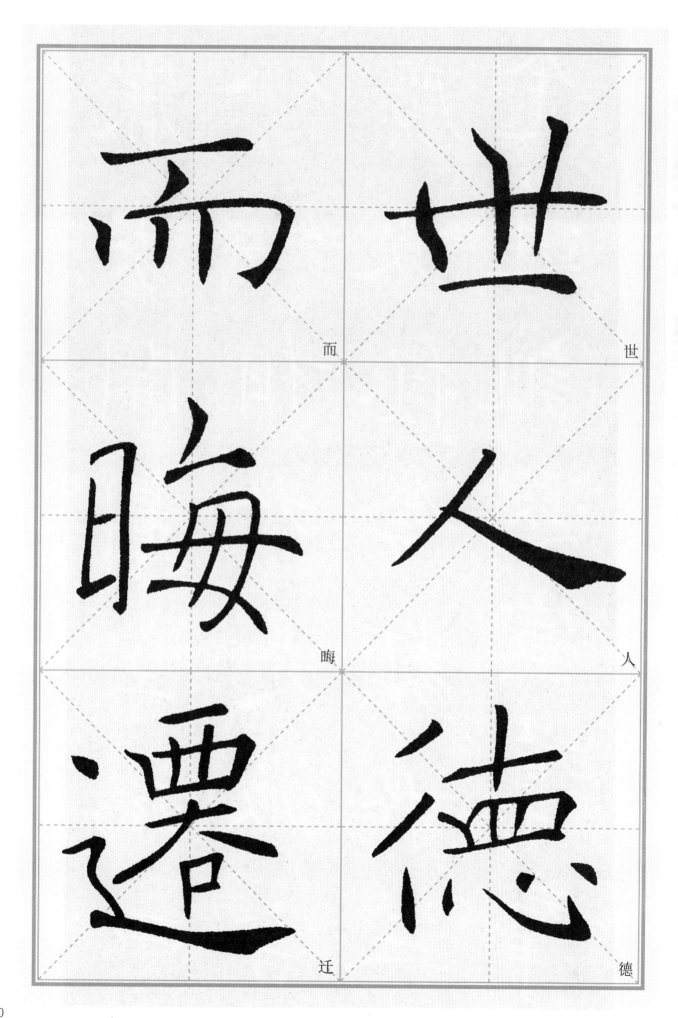

而

世

晦

人

迁

德

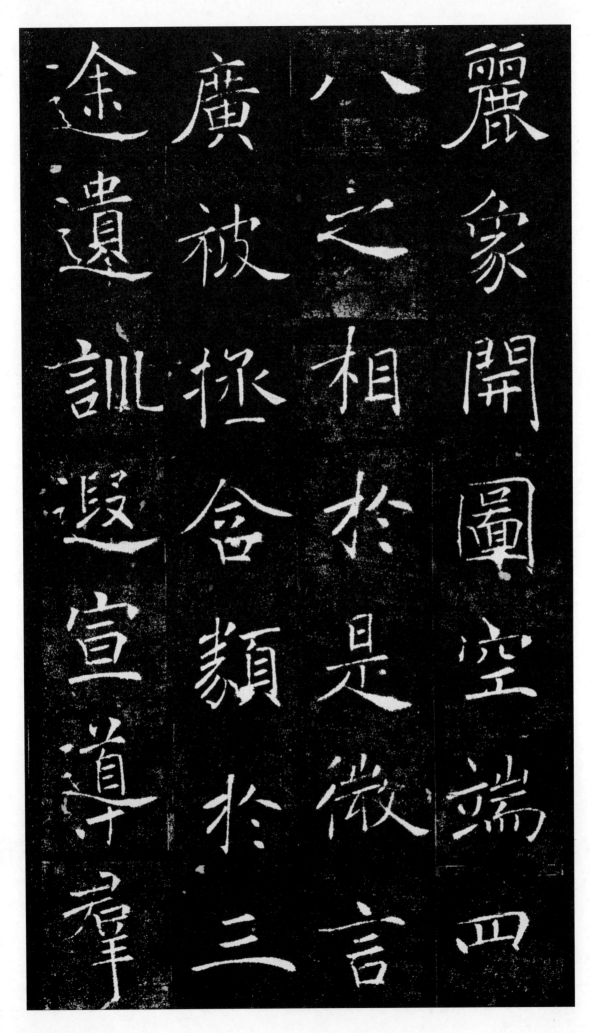

丽象开图。空端四八之相。於是微言广被。拯含类於三途。遗训遐宣。导羣（群）

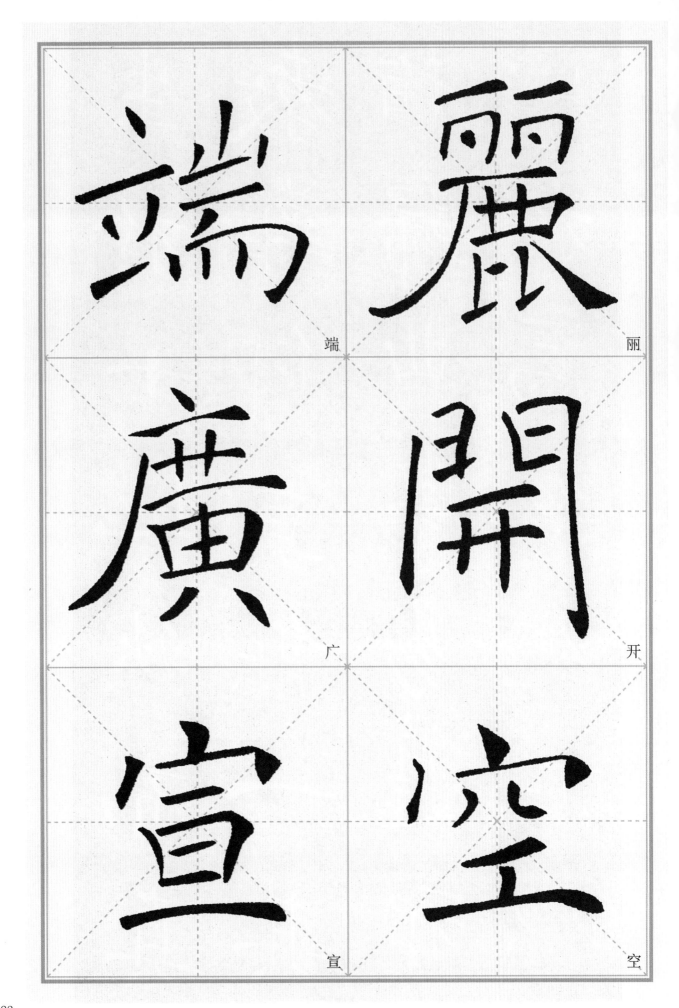

端

丽

广

开

宣

空

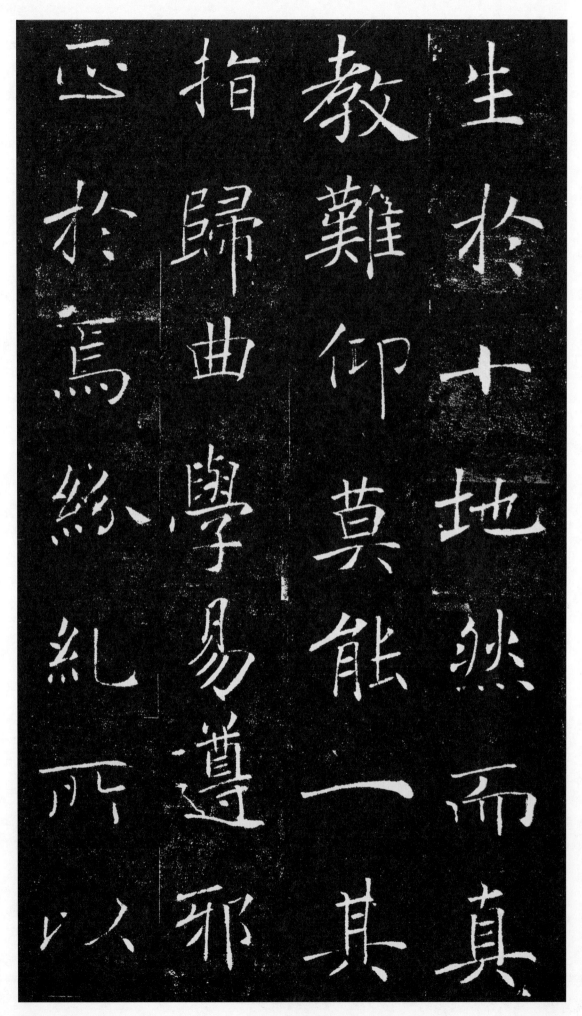

生於十地
然而真
教難仰莫能
指歸曲學易
遵邪
正於焉紛糺
所以

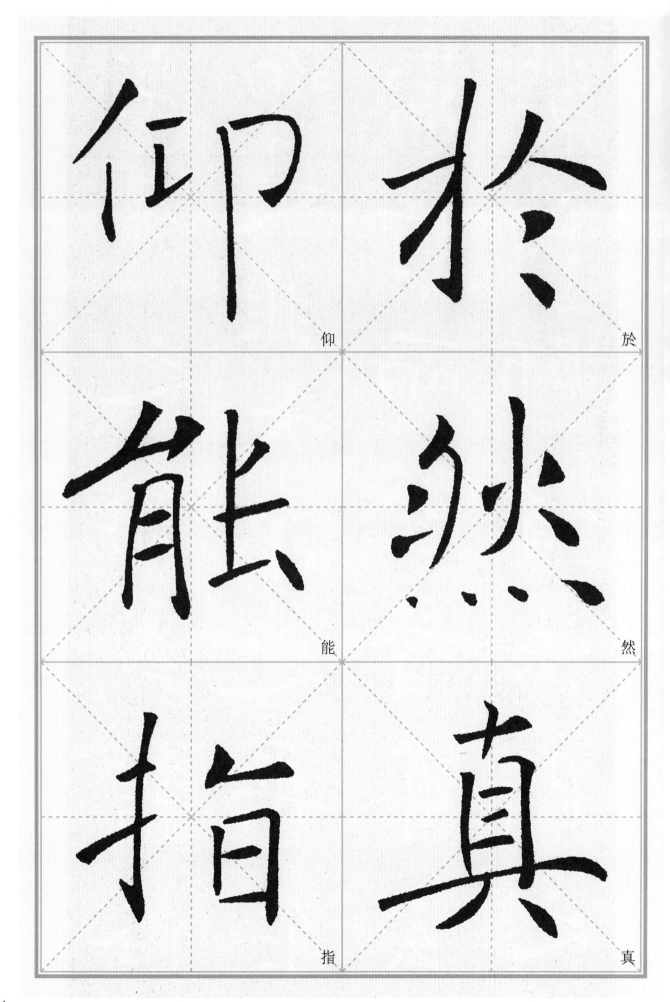

仰 於

能 然

指 真

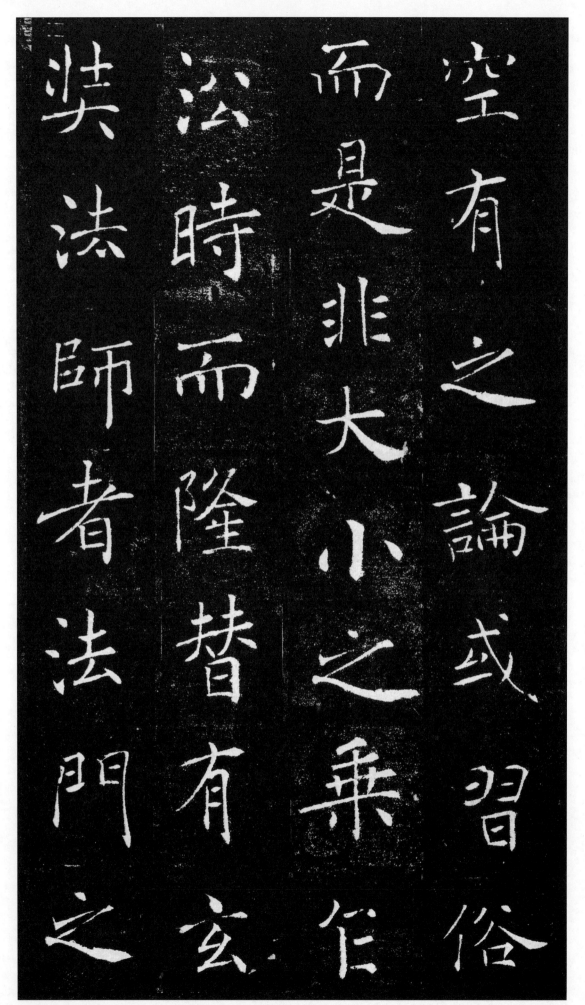

空有之论。或习俗而是非。大小之乘（乘）。乍沿（沿）时而隆替。有玄奘法师者。法门之

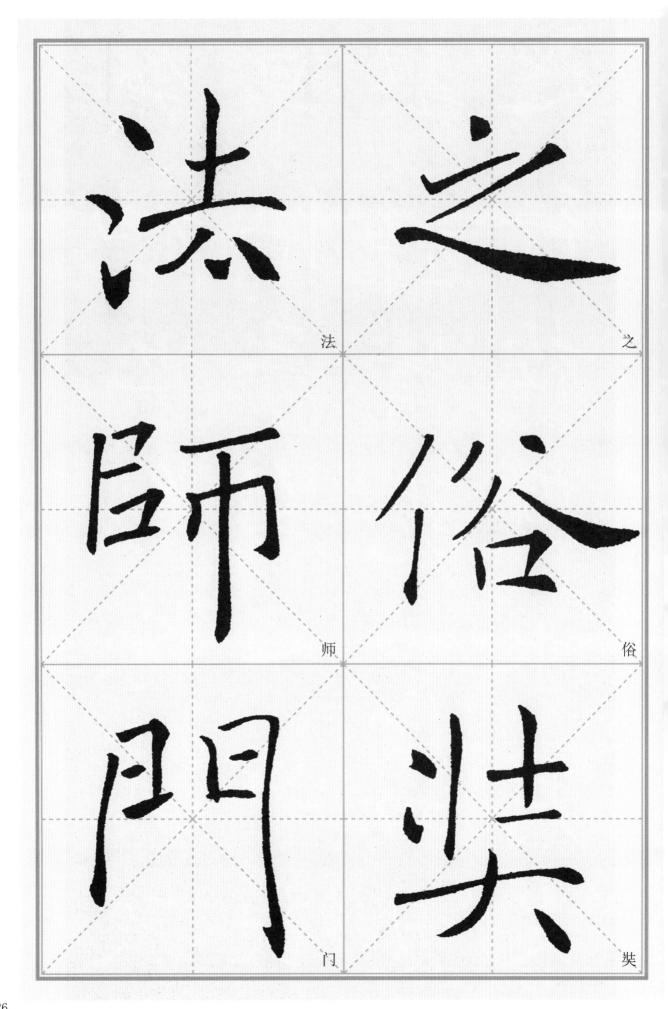

法

之

师

俗

门

奘

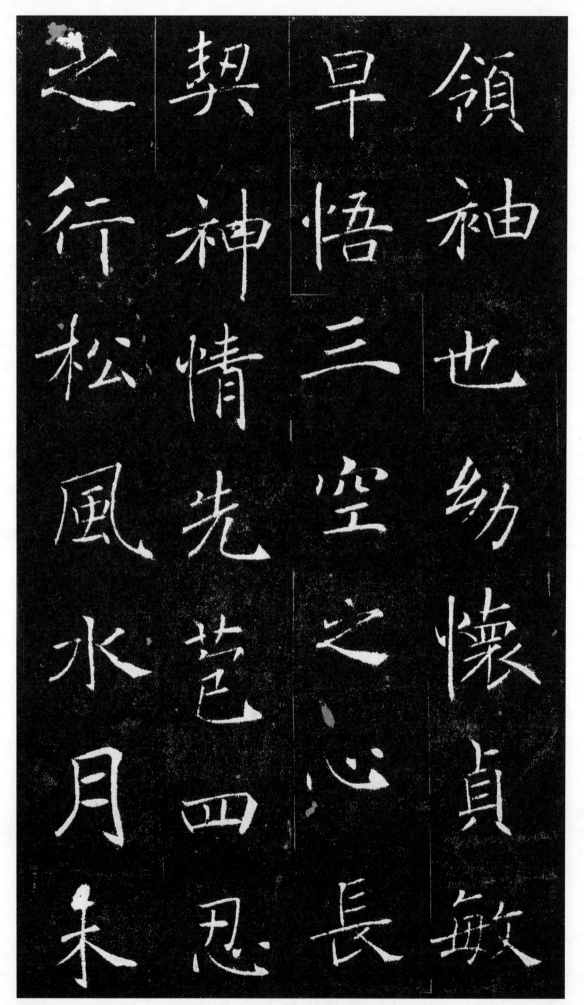

領袖也。幼懷貞敏。早悟三空之心。長契神情。先苞四忍之行。松風水月。未

27

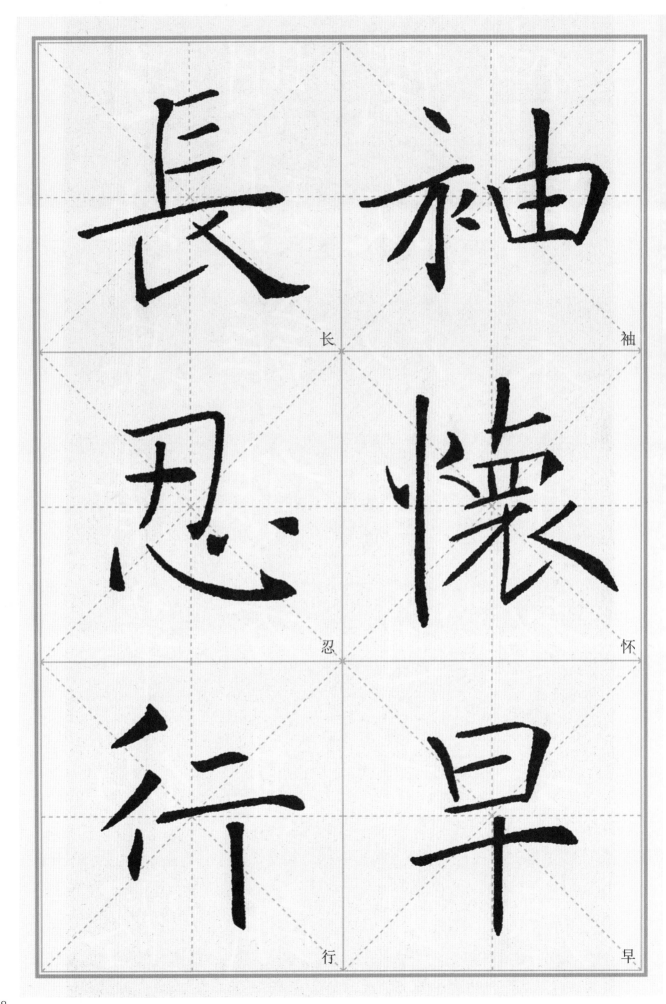

長　袖

忍　懷

行　早

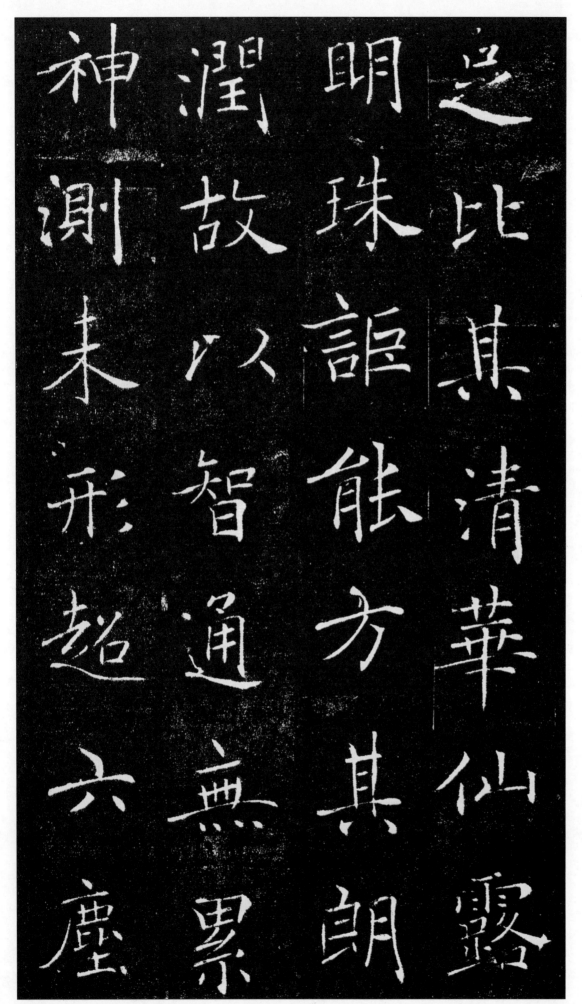

足比其清华。仙露明珠。讵能方其朗润。故以智通无累。神测未形。超六尘

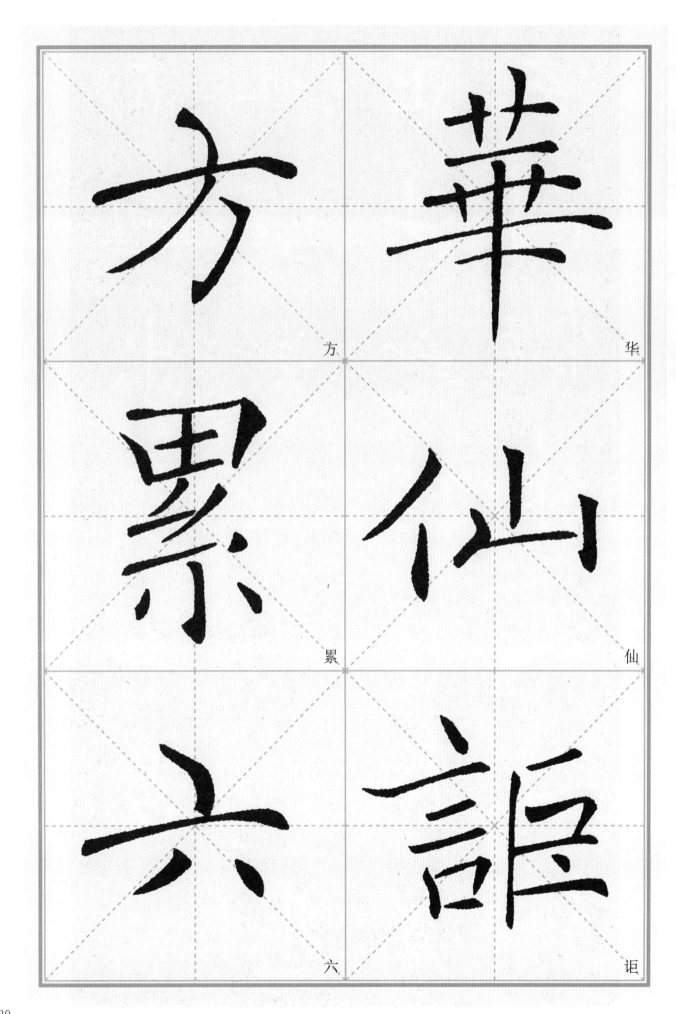

方

华

累

仙

六

诋

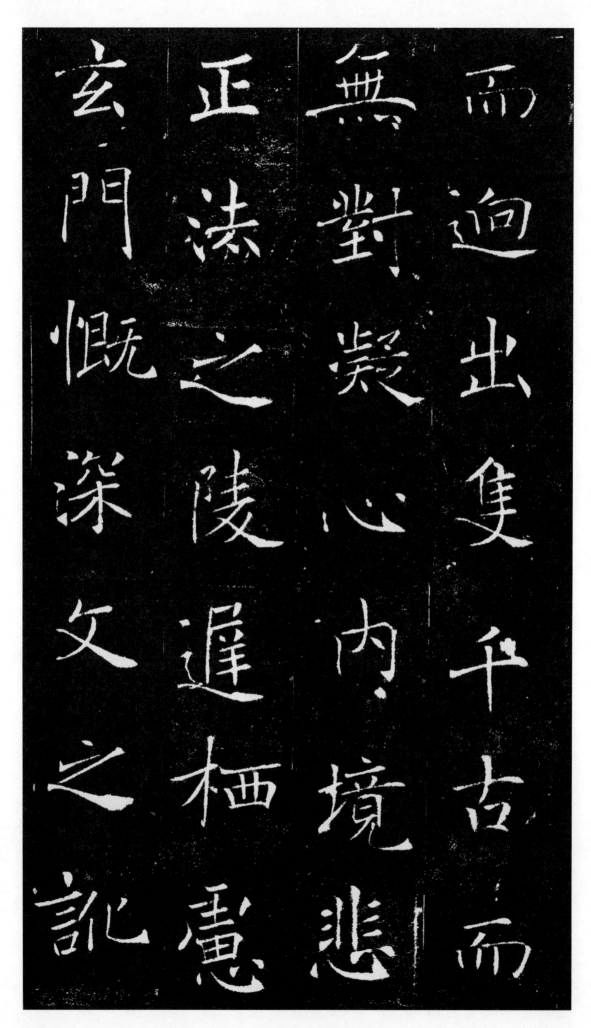

而迥（迴）出。只千古而无对。凝心内境。悲正法之陵迟。栖虑玄门。慨深文之讹

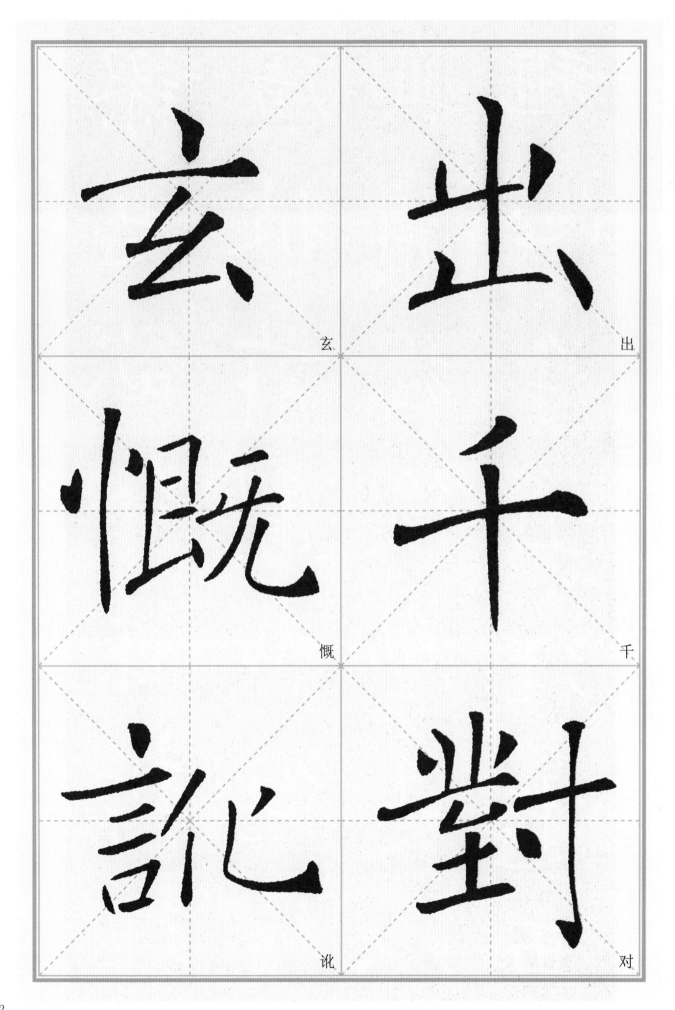

玄　出

慨　千

讹　對

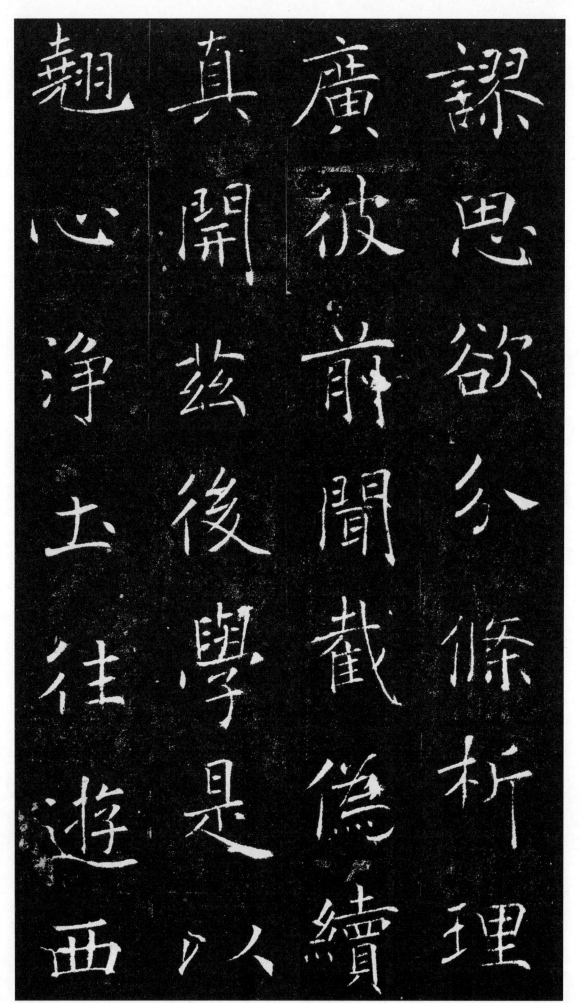

谬。思欲分条析理。广彼前闻。截伪（伪）续真。开兹（兹）后学。是以翘心净土。往遊（游）西

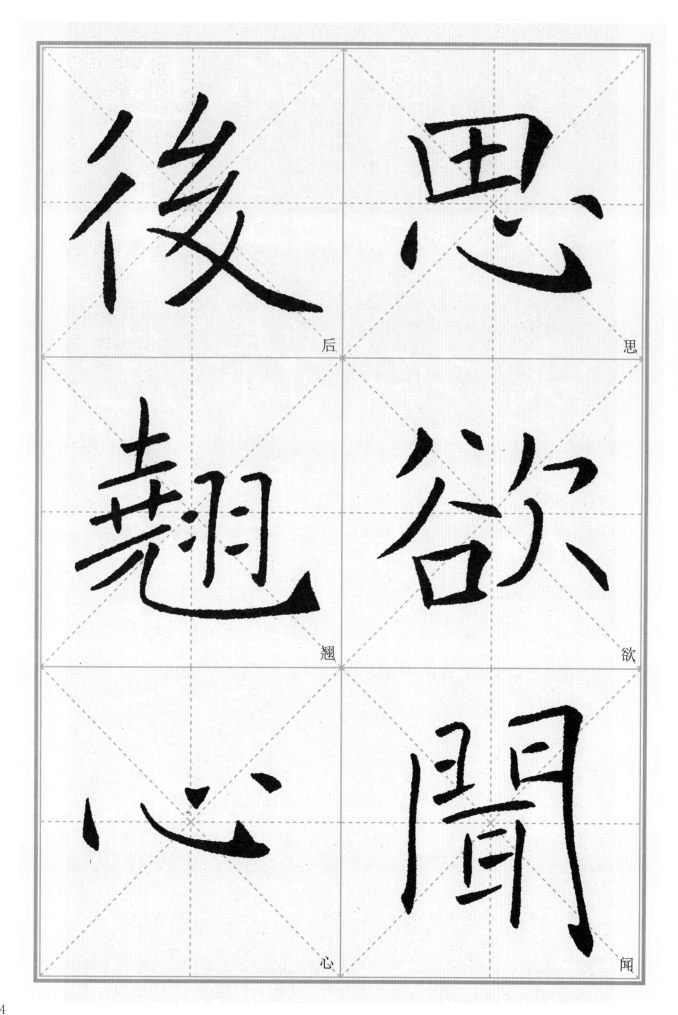

后　　　思

翘　　　欲

心　　　闻

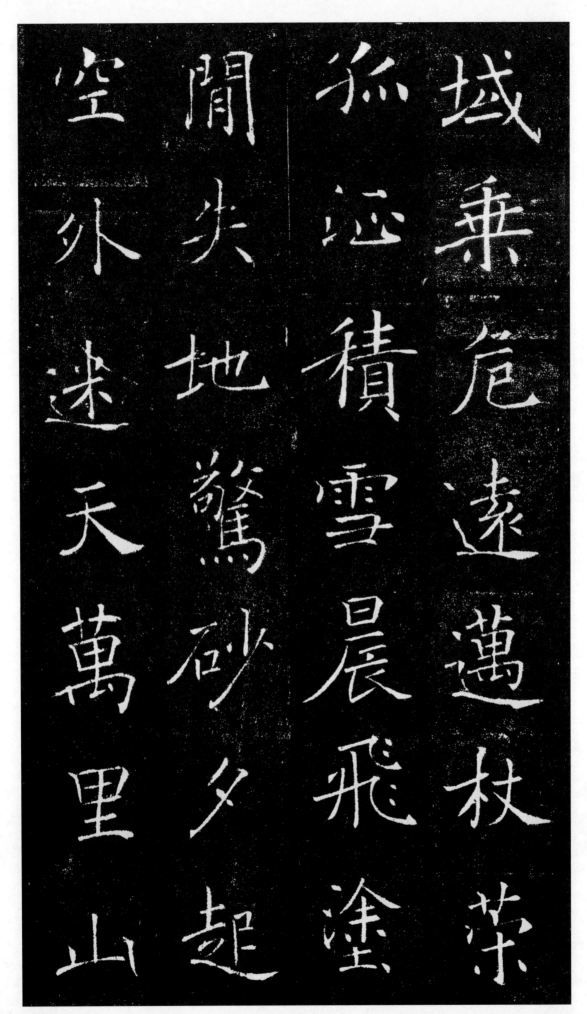

域。乘（乘）危远迈。杖策（策）孤征。积雪晨飞。涂闾（间）失地。惊砂夕起。空外迷天。万里山

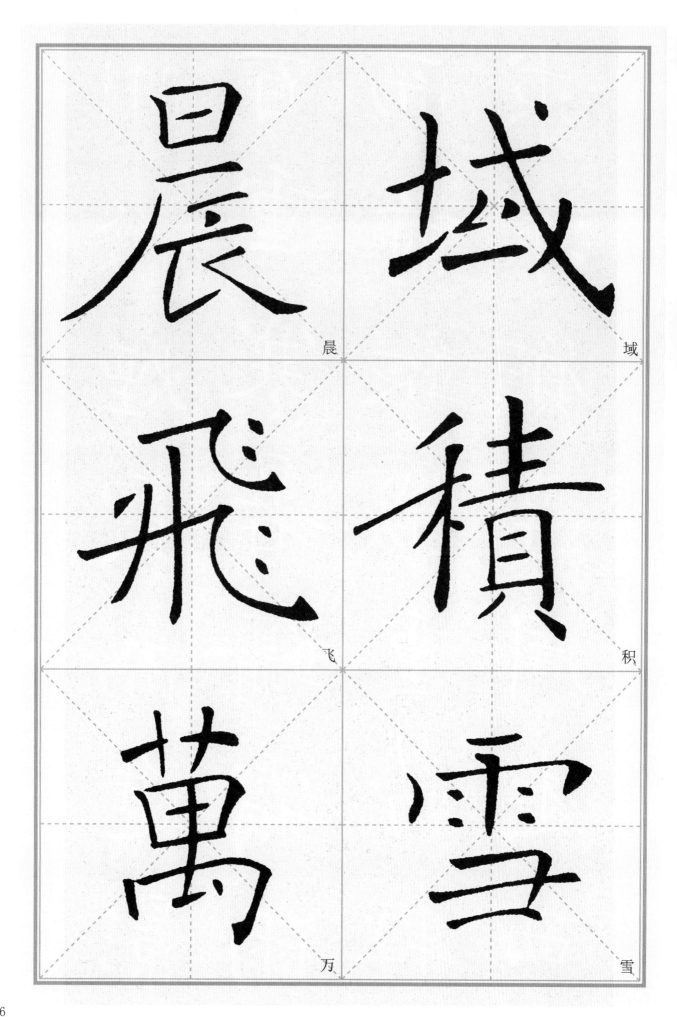

晨　域
飞　积
万　雪

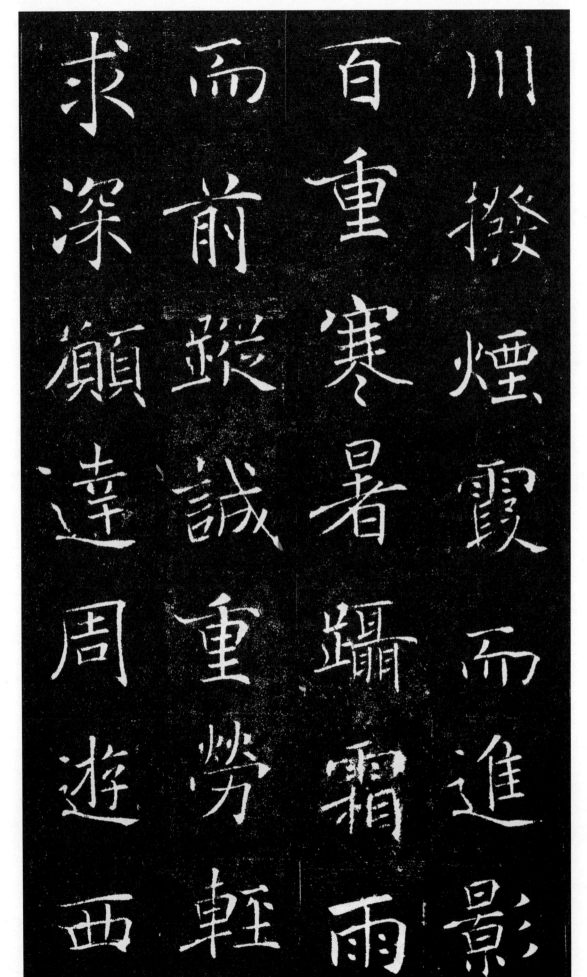

川。拨烟（烟）霞而进影。百重寒暑。蹑霜雨而前蹤（踪）。诚重劳轻。求深愿达。周遊（游）西

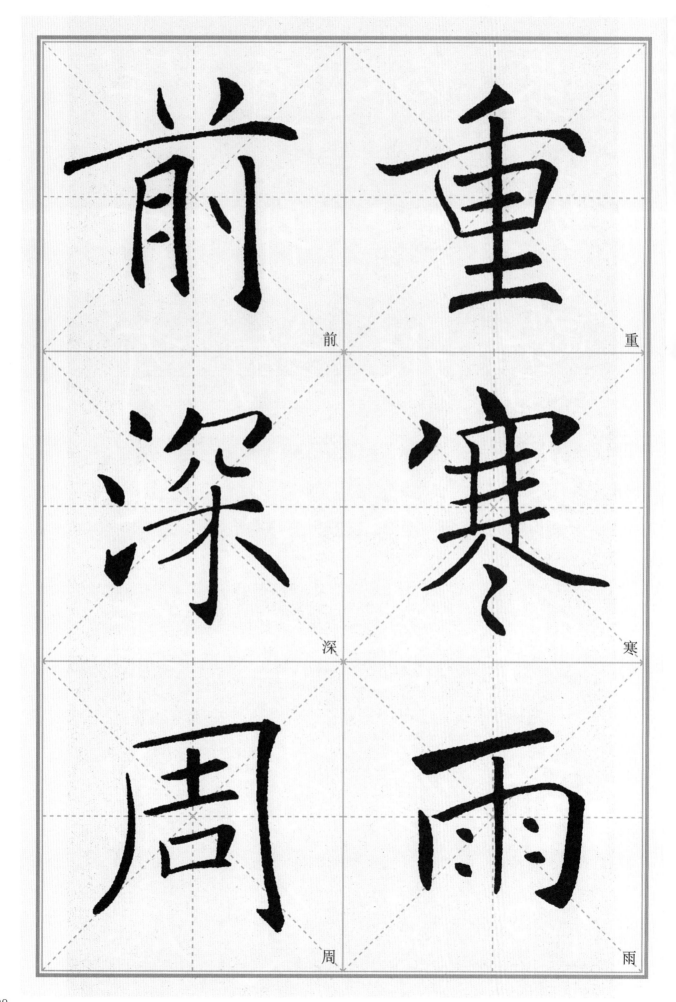

前　重

深　寒

周　雨

宇十有七年
有七
林道鹿
道邦
八詢菀
水求鵟
味遠峯
道教瞻
飡雙奇
風仰

宇。十有七年。穷历道邦。询求正教。双林八水。味道飡（餐）风。鹿菀（苑）鵟峯（峰）。瞻奇仰

39

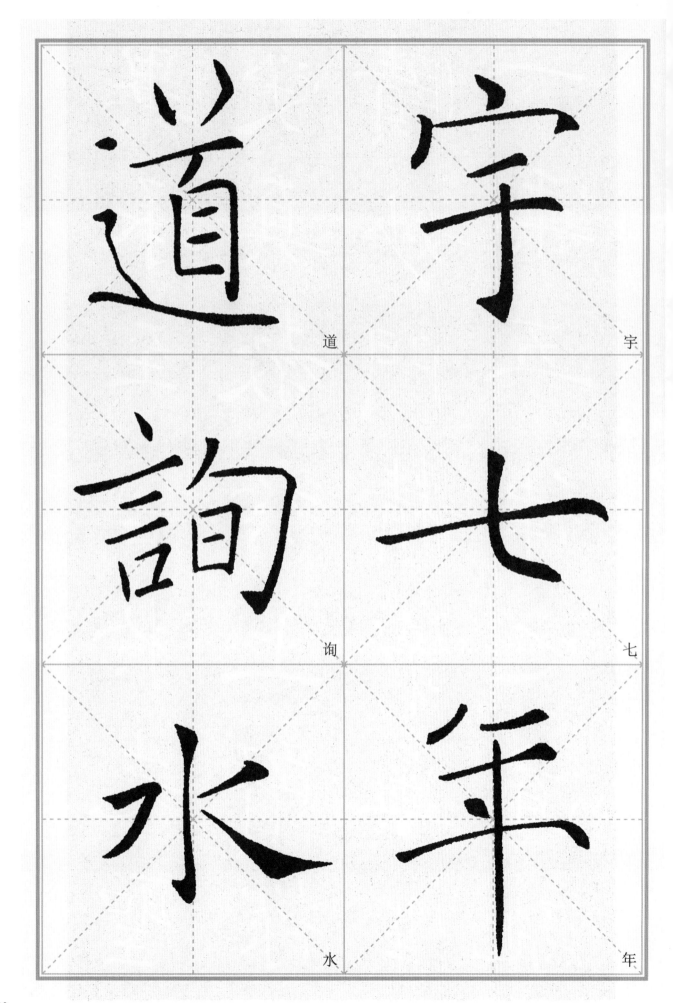

道

询

水

宇

七

年

異承至
受真言
賾教於
妙於先
門上聖
精賢
窮探
奧賾
一業

一賾
乘妙
五門
律精
之窮
道奧
馳業

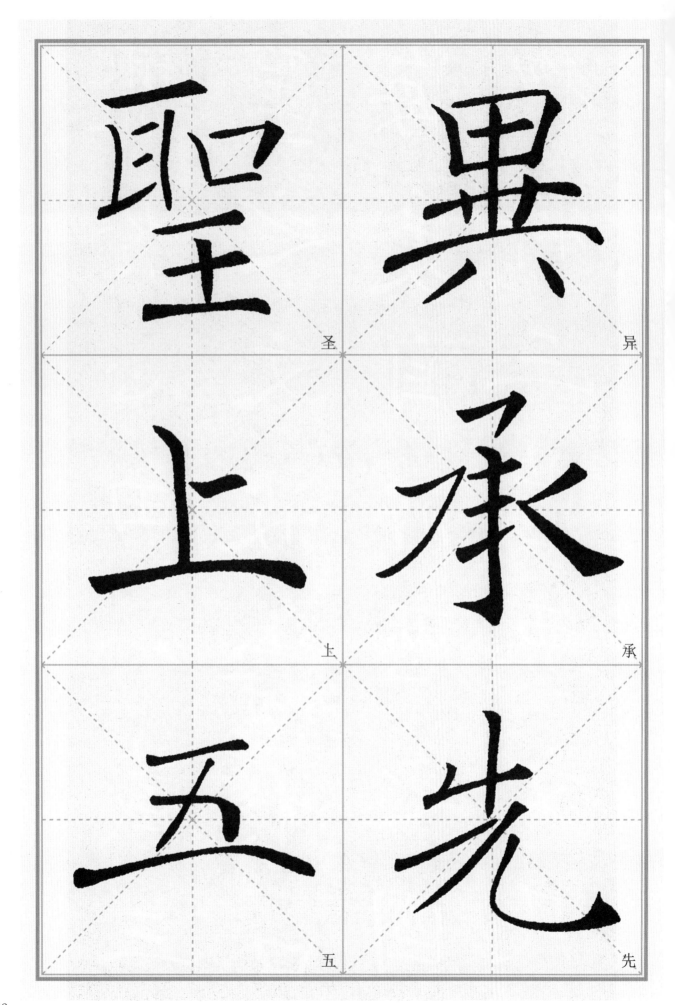

聖　圣

異　异

上　上

承　承

五　五

光　先

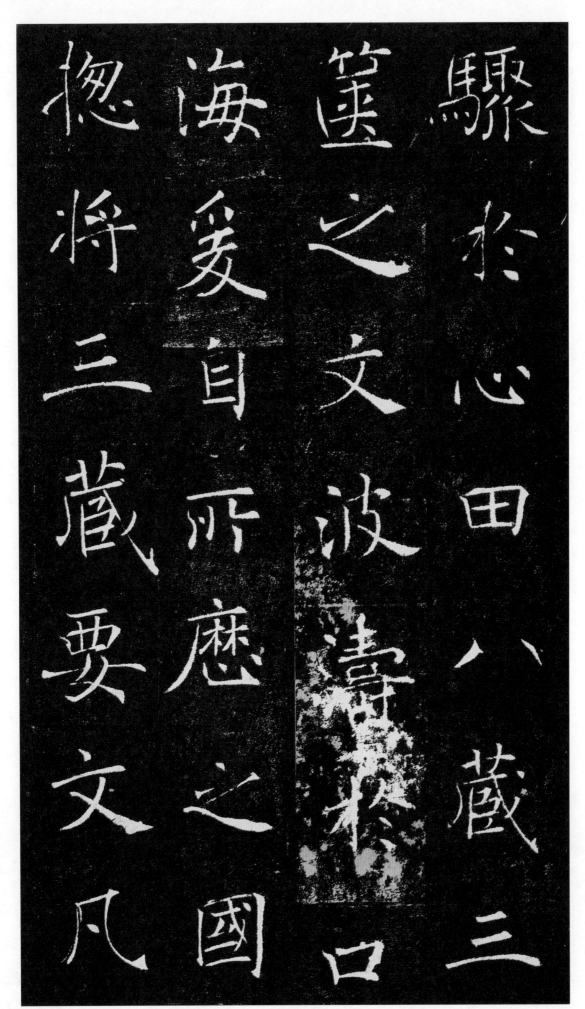

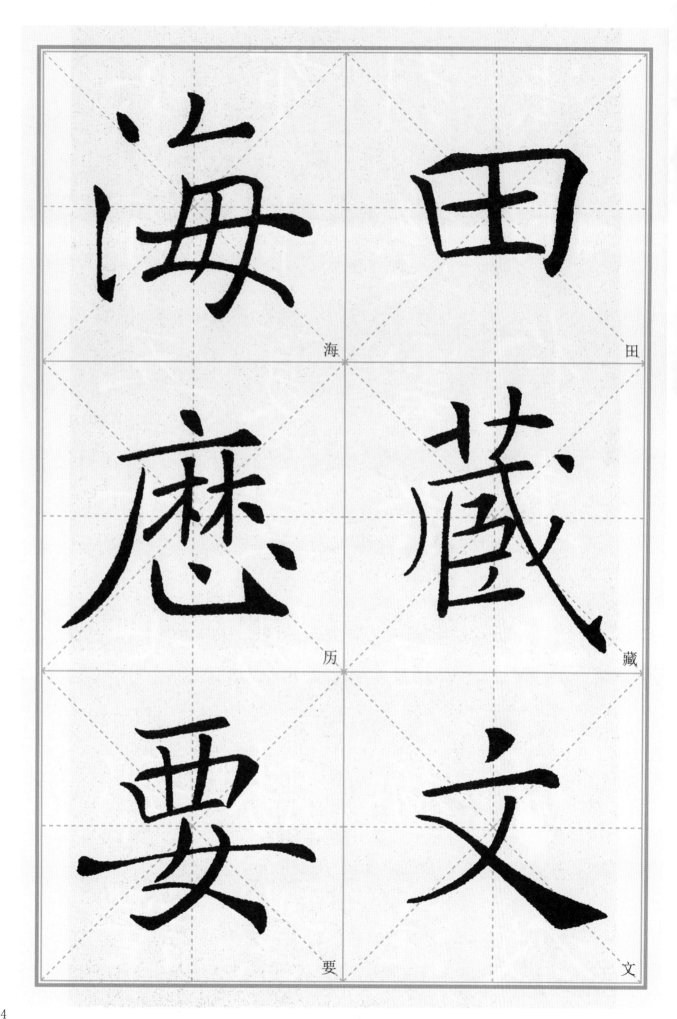

海　田

历　藏

要　文

44

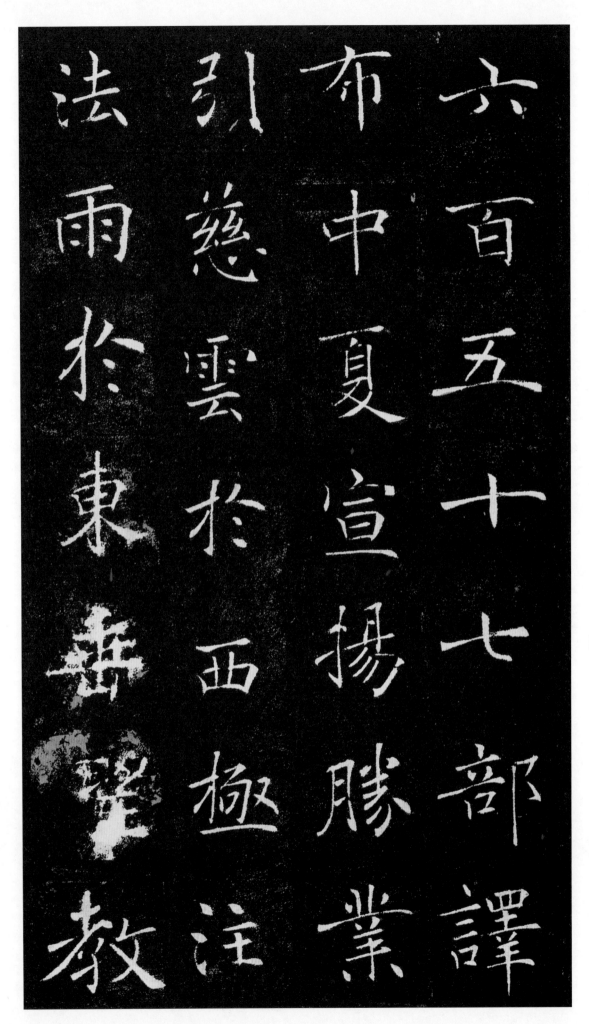

六百五十七部。译布中夏。宣扬胜业。引慈云於西极。注法雨於东垂。圣教

六百五十七部。譯布中夏。宣揚勝業。引慈雲於西極。注法雨於東垂。聖教

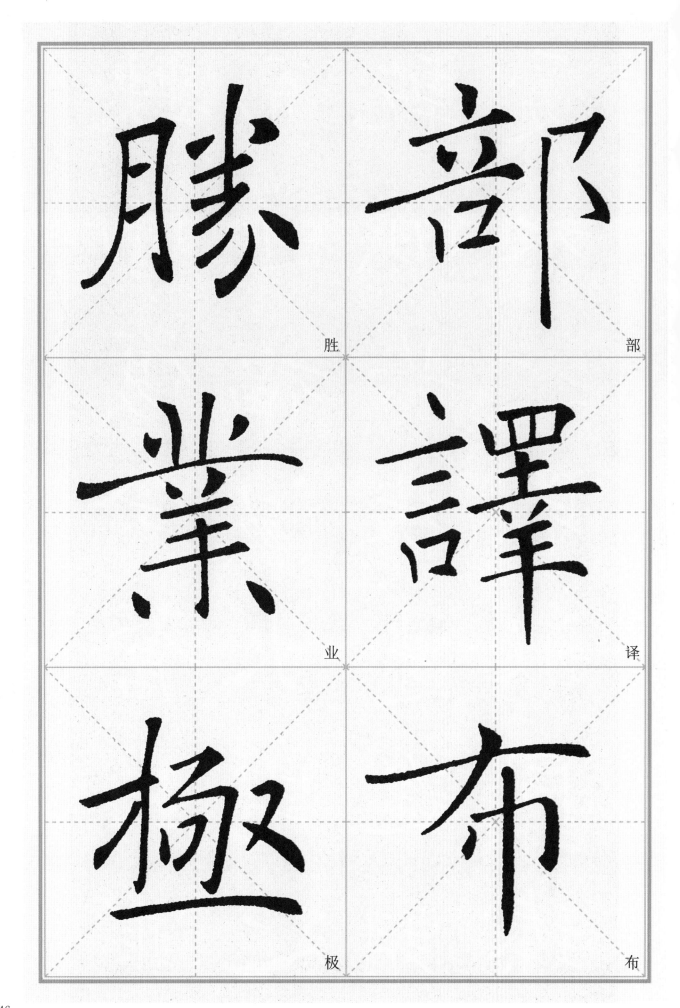

胜　　部

业　　译

极　　布

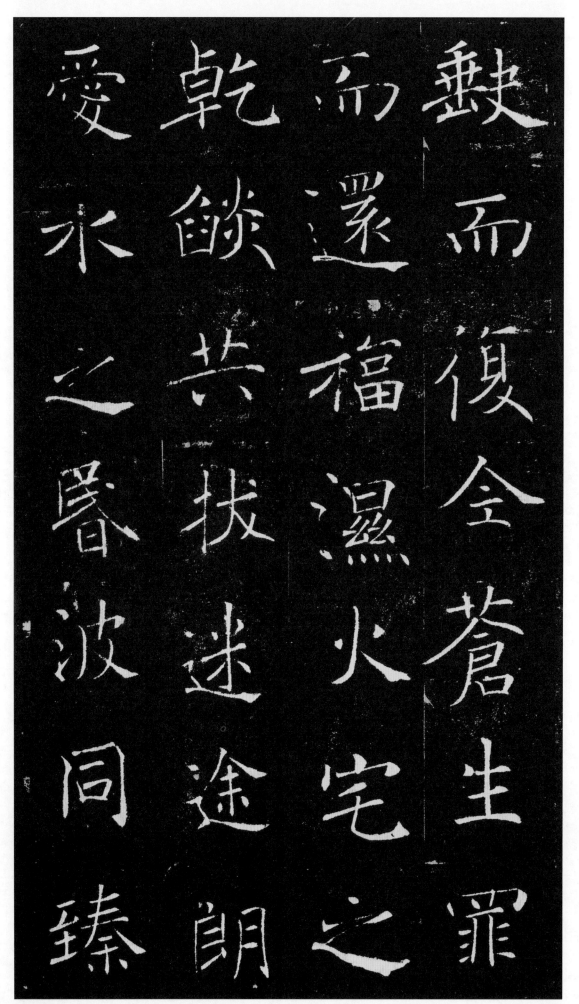

缺而复全。苍生罪而还福。湿火宅之干燄（焰）。共拔迷途。朗爱水之昏（昏）波。同臻

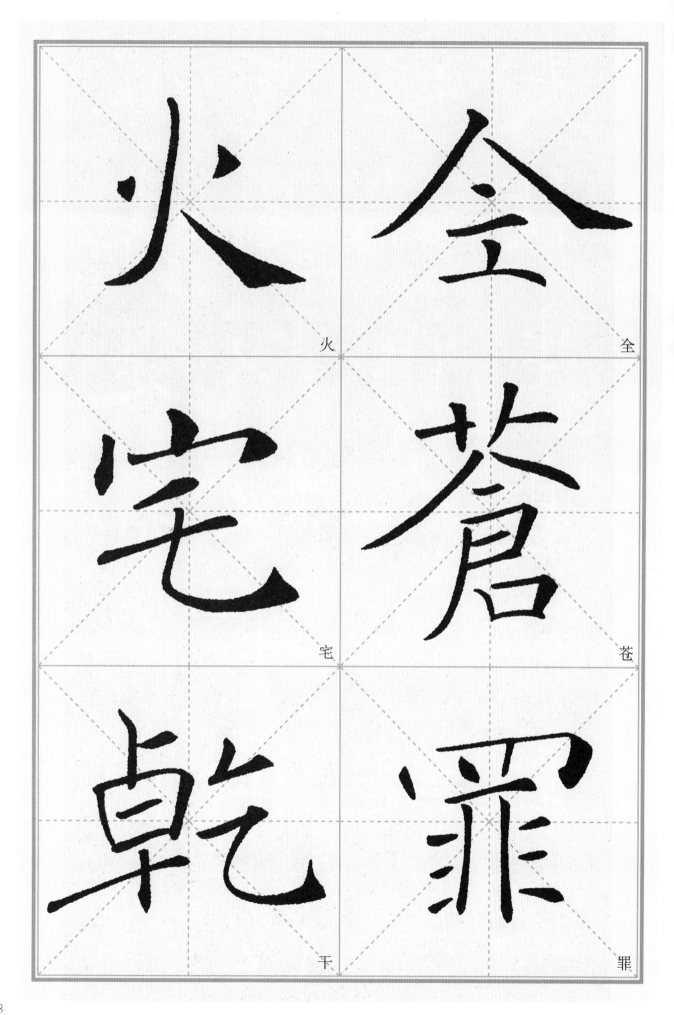

火

全

宅

苍

干

罪

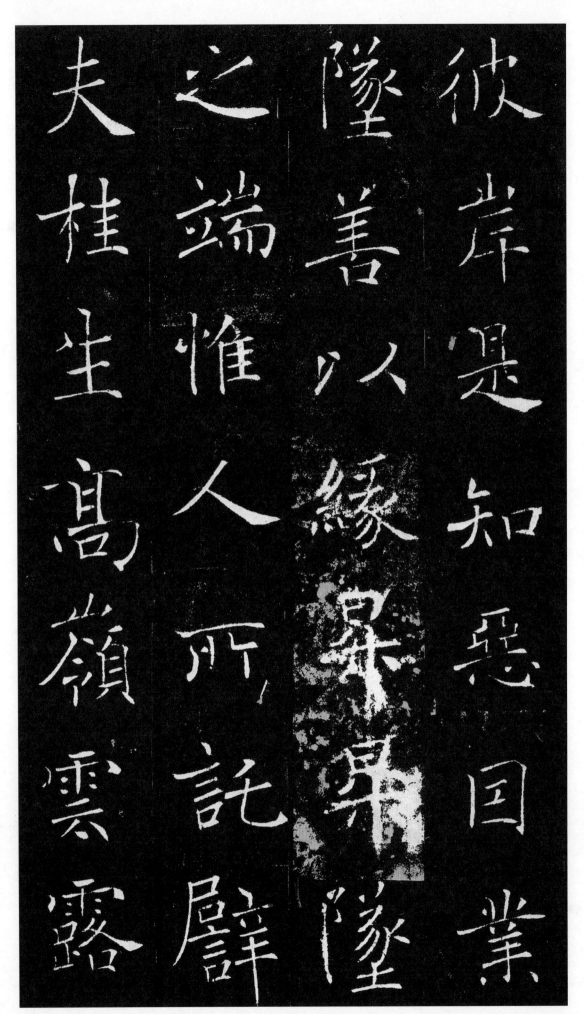

彼岸。是知恶因业坠。善以缘升。昇（升）坠之端。惟人所（所）託（托）。譬夫桂生高岭。云露

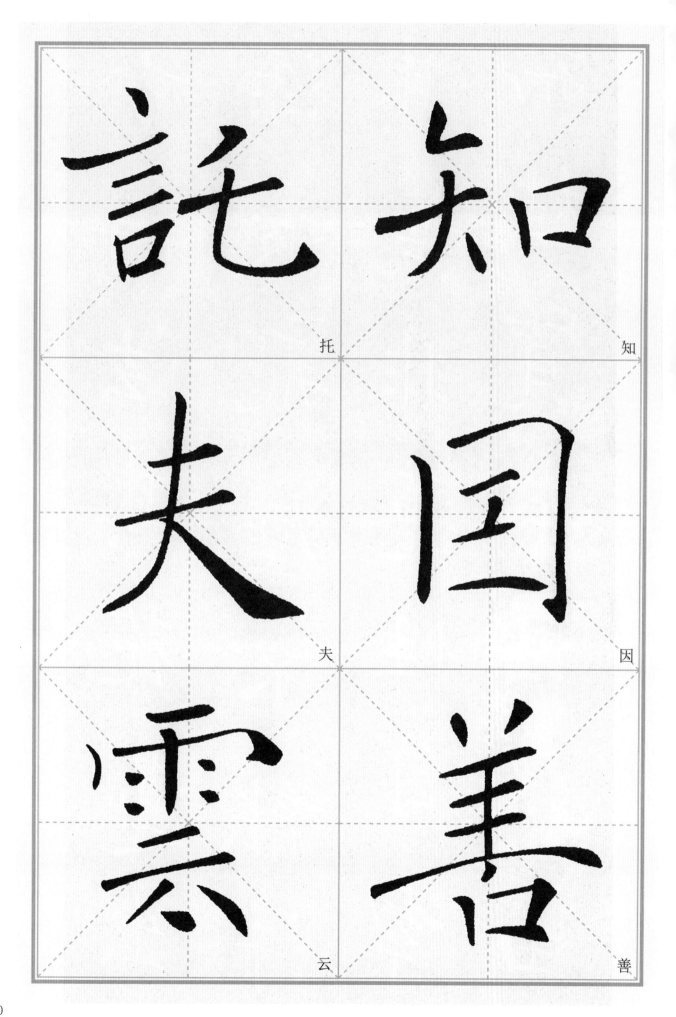

託 知

夫 因

雲 善

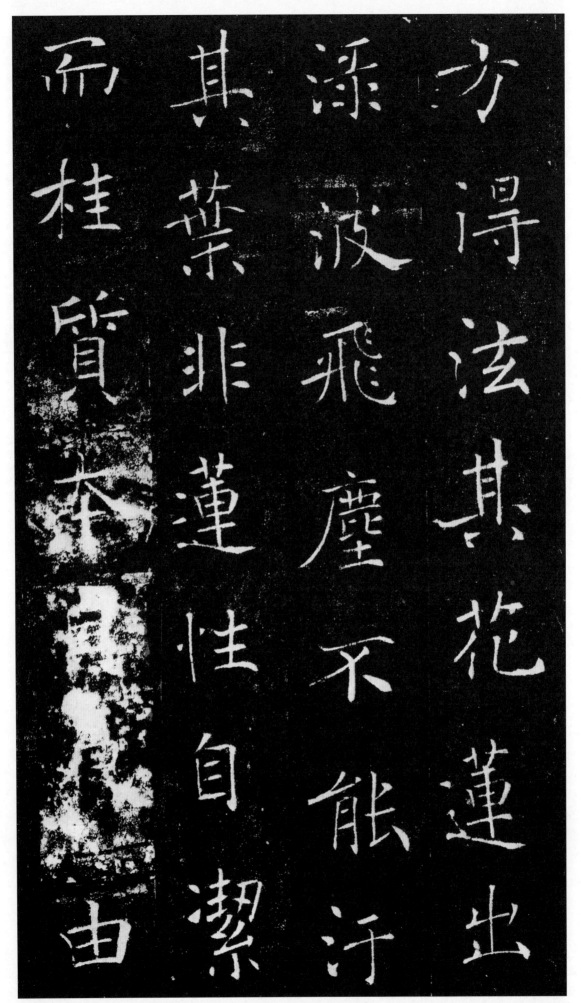

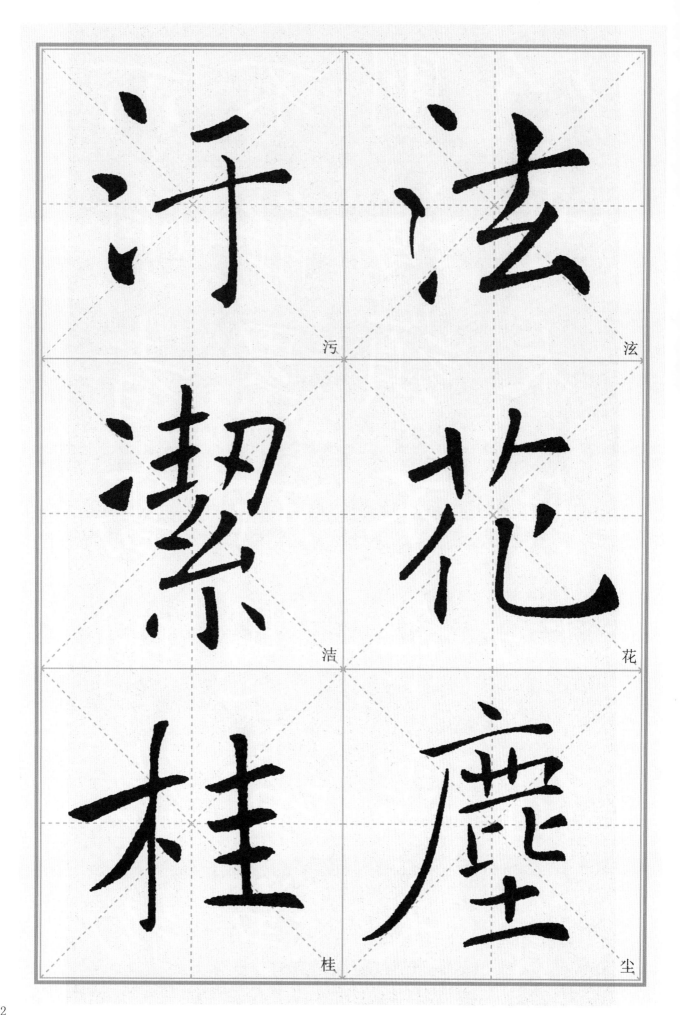

污　泫

潔　花

桂　塵

所附者高。則微物不能累。所
憑者淨。則濁類不能霑。夫以
卉木無知。猶資

以卉木無知

則濁類不

不能累所

所附者高則微物

厕（所）附者高。则微物不能累。厕（所）凭者净（净）。则浊类不能霑（沾）。夫以卉木无知。犹资

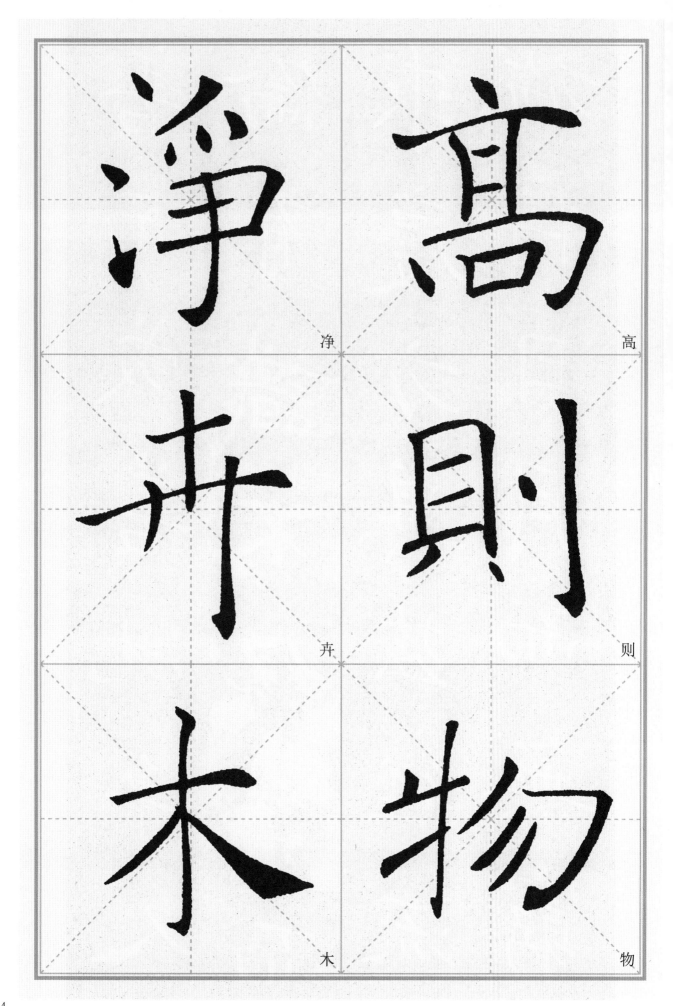

净　高
卉　则
木　物

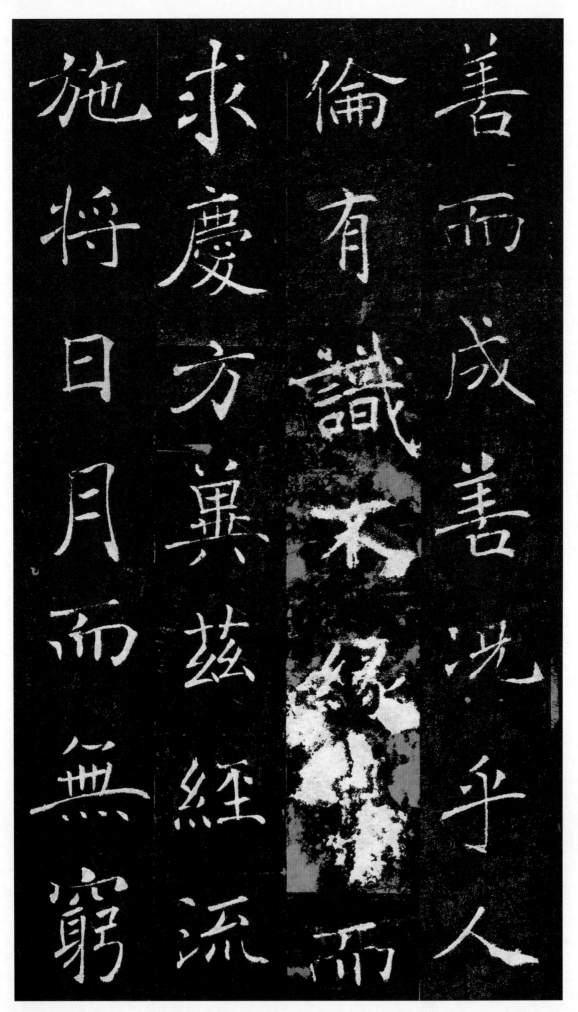

善而成善。况乎人伦有识。不缘[庆]而求庆。方冀兹（兹）经流施。将日月而无穷。

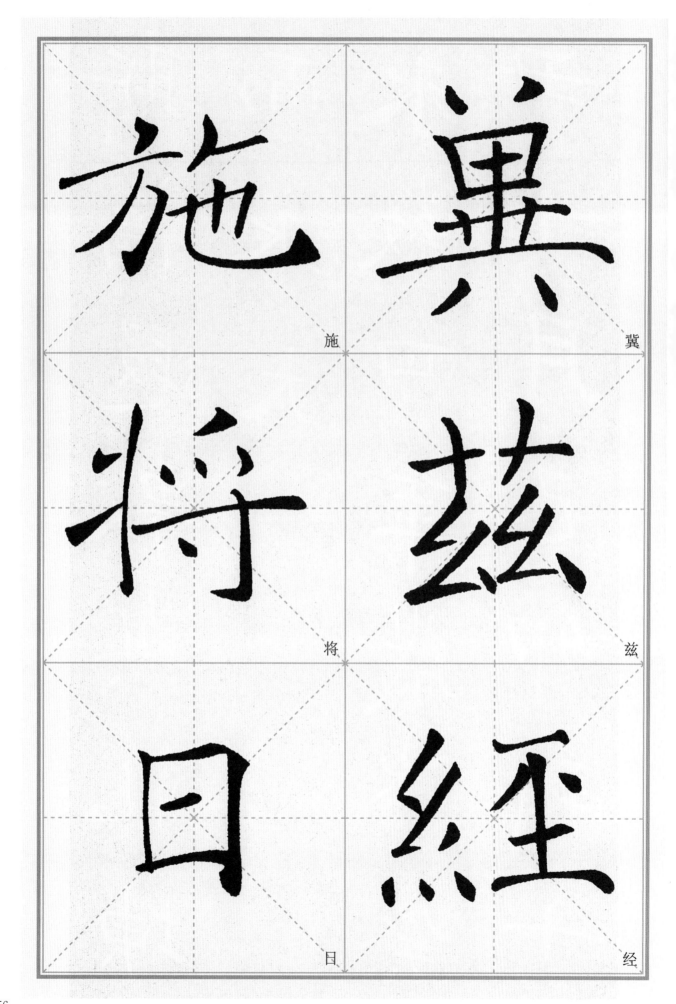

施　冀

将　兹

日　经

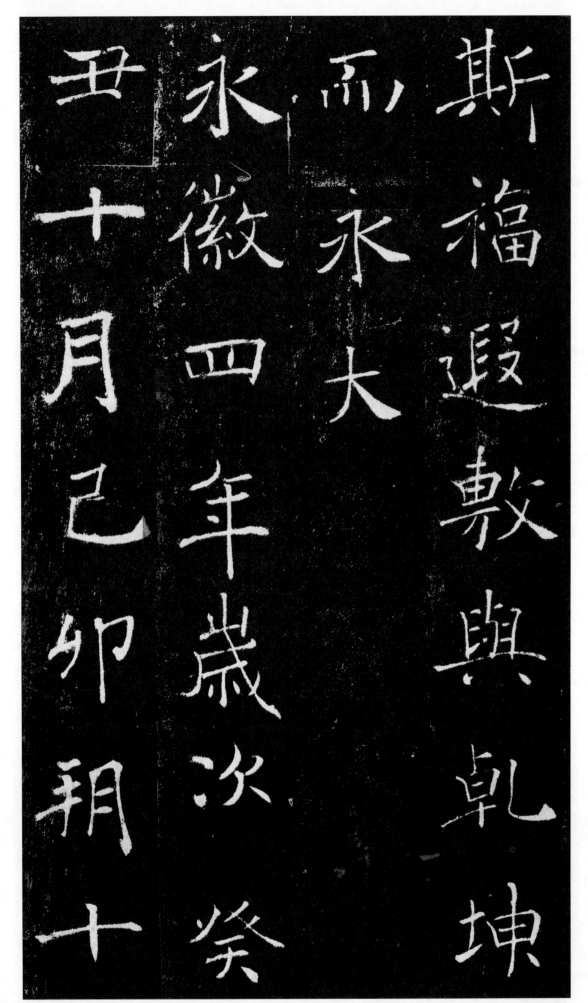

斯福遐敷。与乾坤而永大。永徽四年。岁次癸丑十月己卯朔十

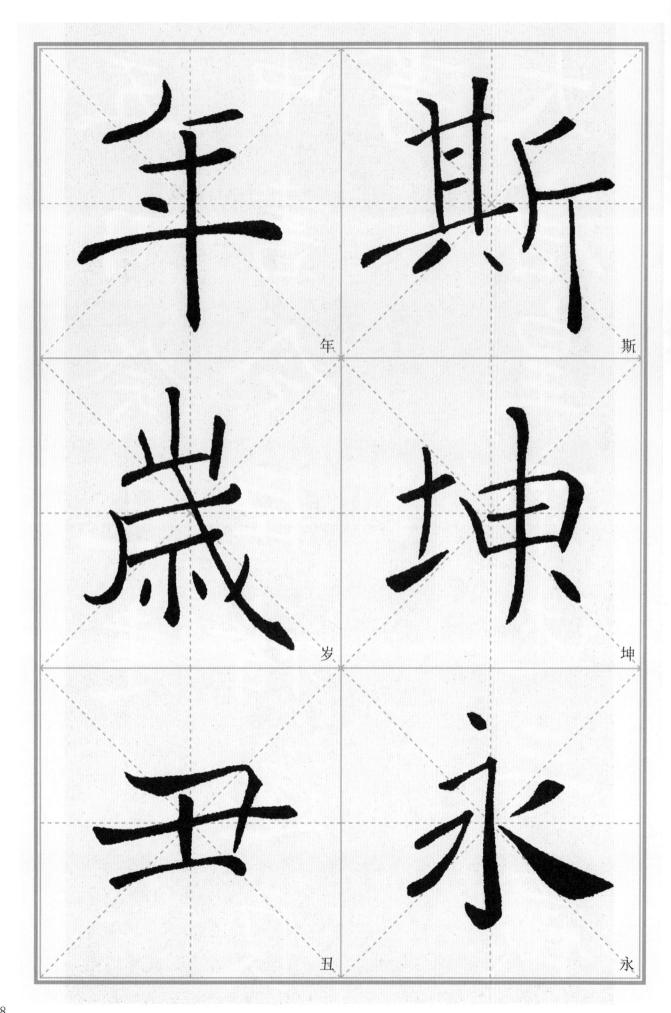

年　斯

岁　坤

丑　永

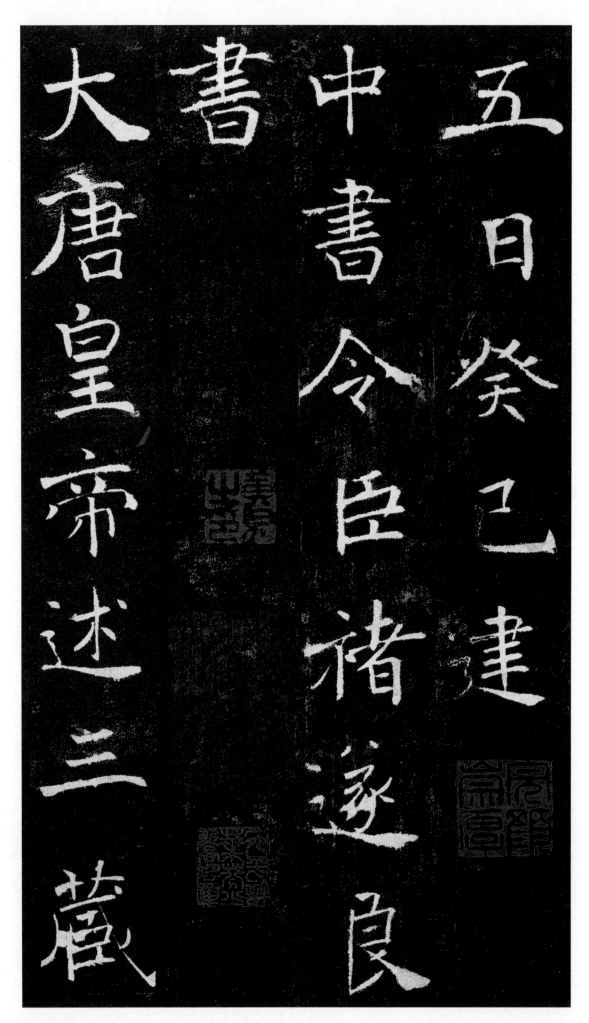

五日癸巳建。中书令臣褚遂良书。大唐皇帝述三藏

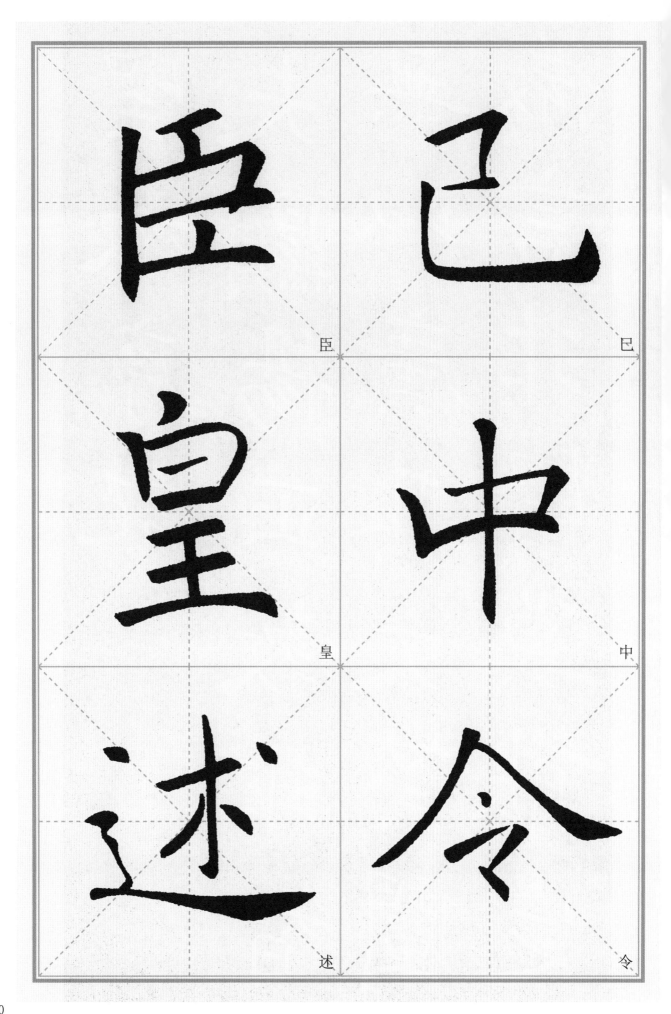

臣　　巳

皇　　中

述　　令

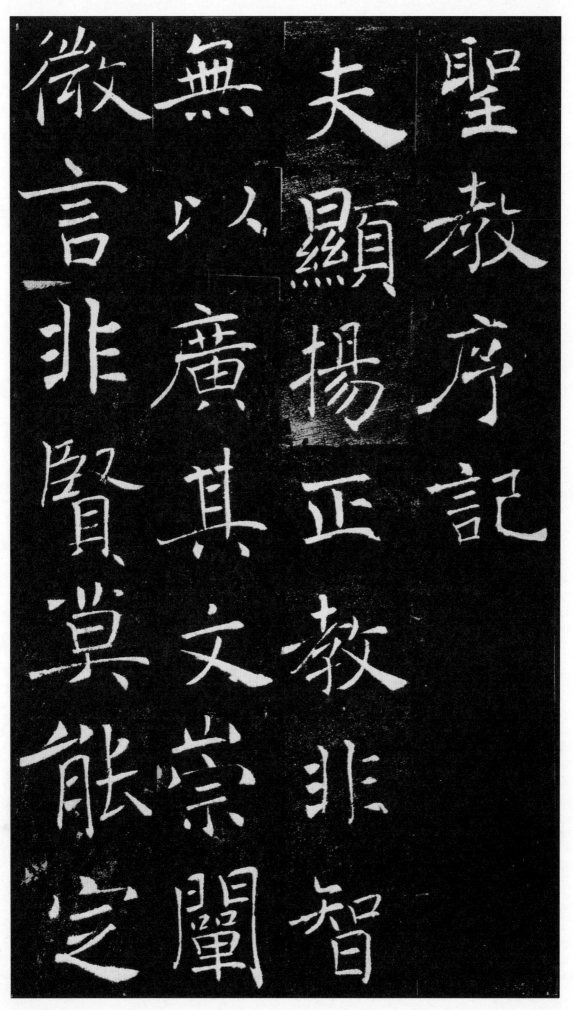

圣教序记。夫显扬正教。非智无以广其文。崇阐微言。非贤莫能定

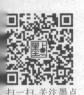

本书书名：

姓名：　　　电话：　　　　　职业：　　　性别：　　年龄：

地址：

回执地址：武汉市洪山区雄楚大街268号省出版文化城C座603室
收 信 人：墨点字帖编辑部　　　邮编：430070
墨点书法交流群：QQ：328882509
墨点网上购书专营店：http://whxxts.tmall.com

有奖问卷

　　亲爱的读者，非常感谢您购买"墨点字帖"系列图书。为了提供更加优质的图书，我们望更多地了解您的真实想法与书写水平，在此设计这份调查表，希望您能认真完成并连同的作品一起回寄给我们。

　　热心回复的读者，将有机会在"墨点书法交流群"上得到老师点评，同时获得温馨礼物份。希望您能积极参与，早日练得一手好字！

.您会选择下列哪种类型的书法图书？（请排名）＿＿＿＿＿＿＿＿＿＿＿

A.描红练习 B.原碑帖 C.技法教程 D.集字作品 E.碑帖鉴赏 F.字典 G.篆刻 H.作品纸

.您希望购买的图书中有哪些内容？（请排名）＿＿＿＿＿＿＿＿＿＿

A.技法讲解　 B.章法讲解　 C.作品展示　 D.创作指导　 E.书法内容赏析　 F.带视频

.关于原碑帖，您更倾向哪些作品，请列举具体名称：

.关于原碑帖，您倾向哪种编排方式？（请排名）＿＿＿＿＿＿＿＿＿＿

A.原大　B.放大　C.单字放入米字格　D.名家临作与原碑对照　E.对释文注解

.关于原碑帖，您倾向哪种装帧方式？（请排名）＿＿＿＿＿＿＿＿＿

A.装订成册　B. 单张取阅（活页式）　C. 长卷观看（册页式）　D.大挂图

.关于书法练习，您倾向哪种材质书写？（请排名）＿＿＿＿＿＿＿＿

A.水写纸　B.水写布　C.带格毛边纸　D.空白毛边纸　E.白宣纸　F.仿古作品纸

.您购买此书用于以下哪种情况？（单选）

A.自学用书　B.老年大学　C.培训班　D.中小学校　E. 教学参考　F. 赠送　G.其他

.您购买此书的原因？（请排名）＿＿＿＿＿＿＿＿＿＿

A.装帧设计好　 B.内容编排好　 C.选字漂亮　 D.印刷清晰　 E.价格适中　 F.其他

.此书您从何处购买？每年大概投入多少金额、购买多少本书法用书？

10.请评价一下此书的优缺点：

11.请谈一下自己的学书心得：

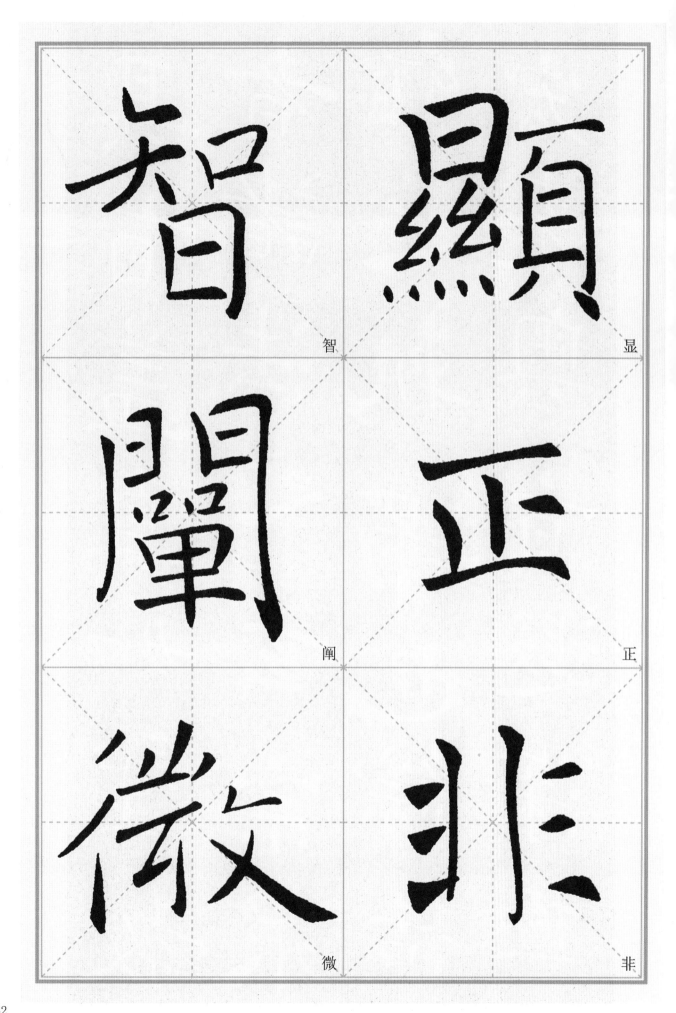

智

顯

闡

正

微

非

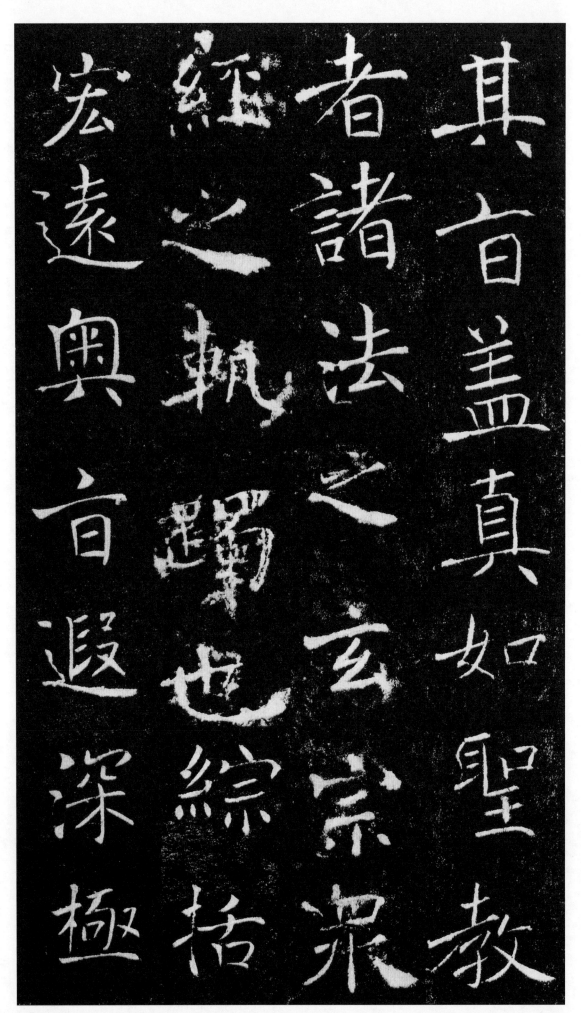

其旨。盖真如圣教者。诸法之玄宗。众经之轨躅也。综括宏远。奥旨遐深。极

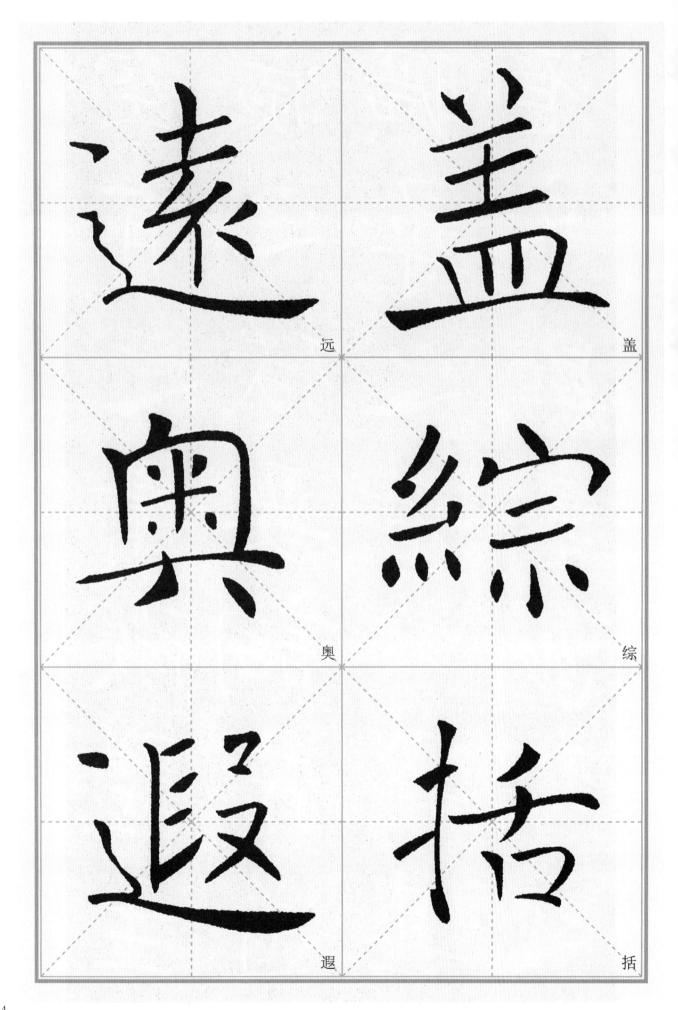

远

盖

奥

综

返

括

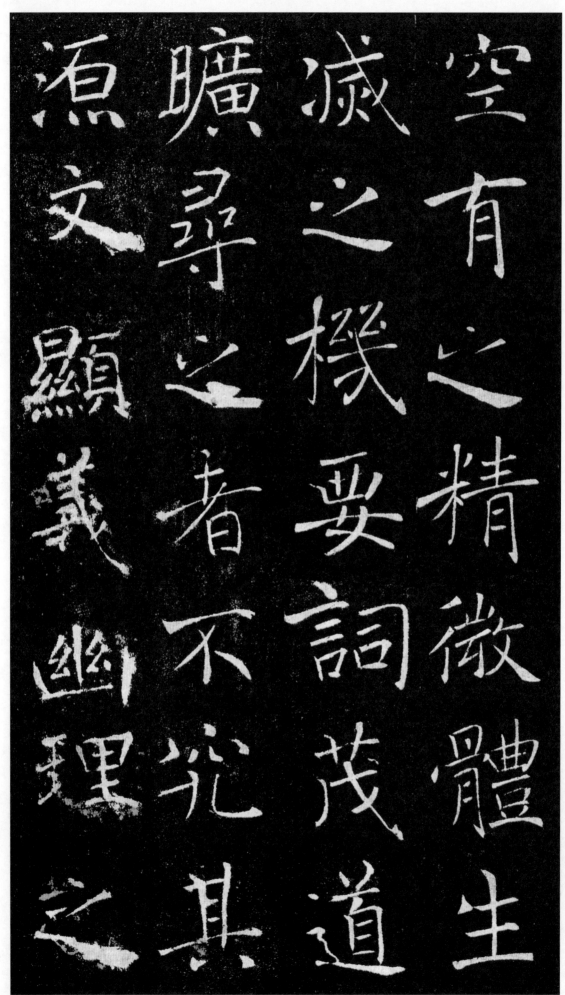

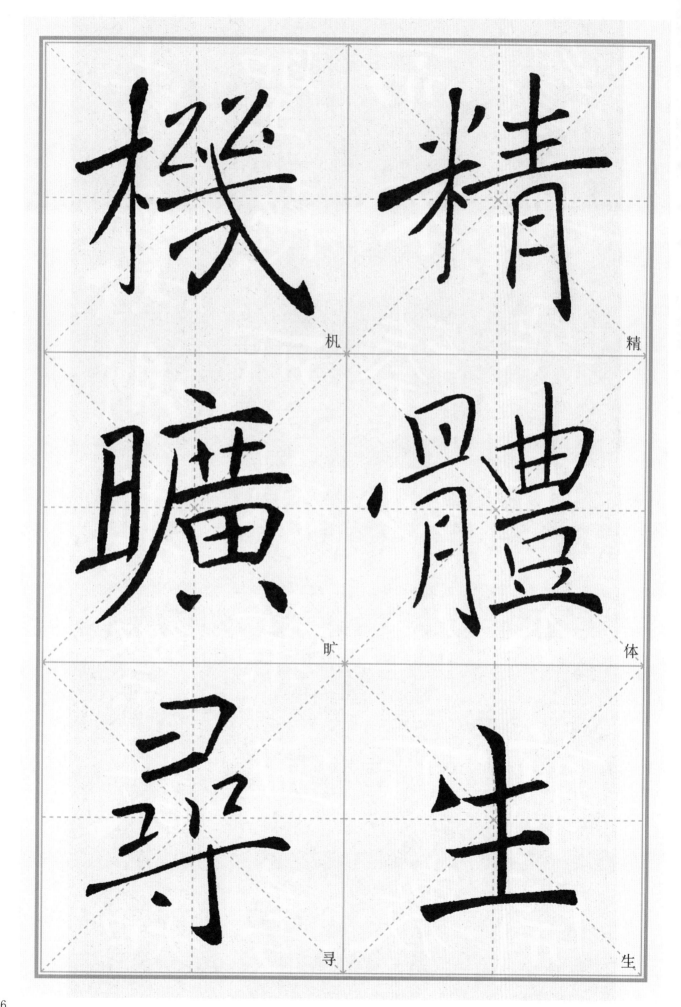

机　精

旷　体

寻　生

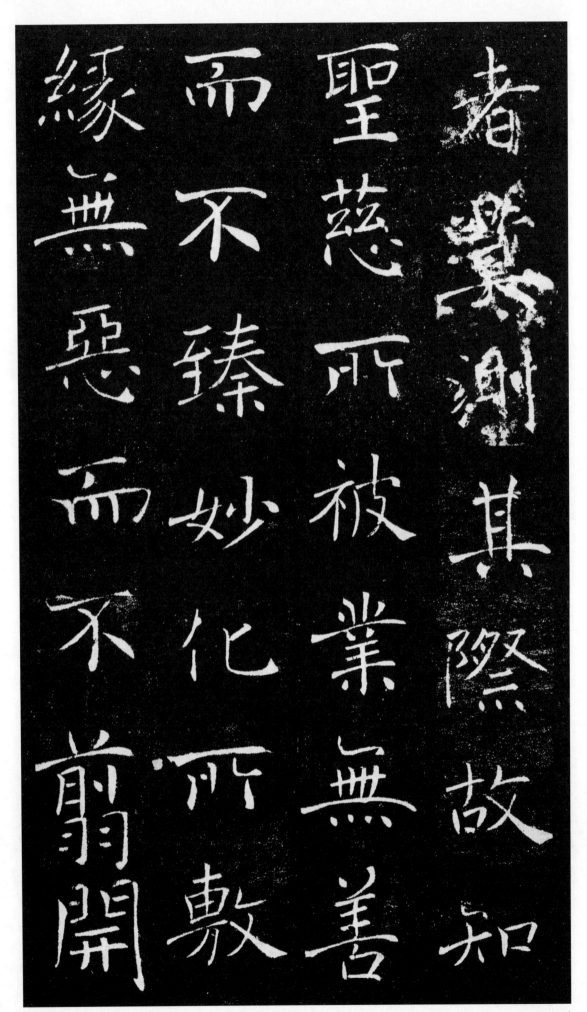

者莫测其际。故知圣慈所（所）被。业无善而不臻。妙化所（所）敷。缘无恶而不翦（剪）。开

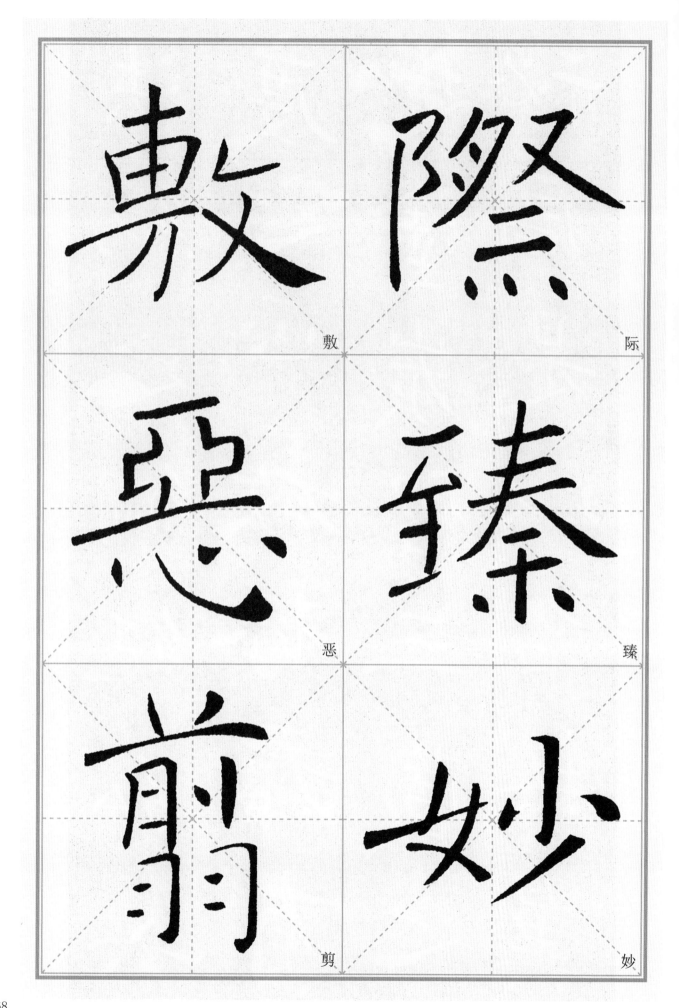

敷　际

恶　臻

剪　妙

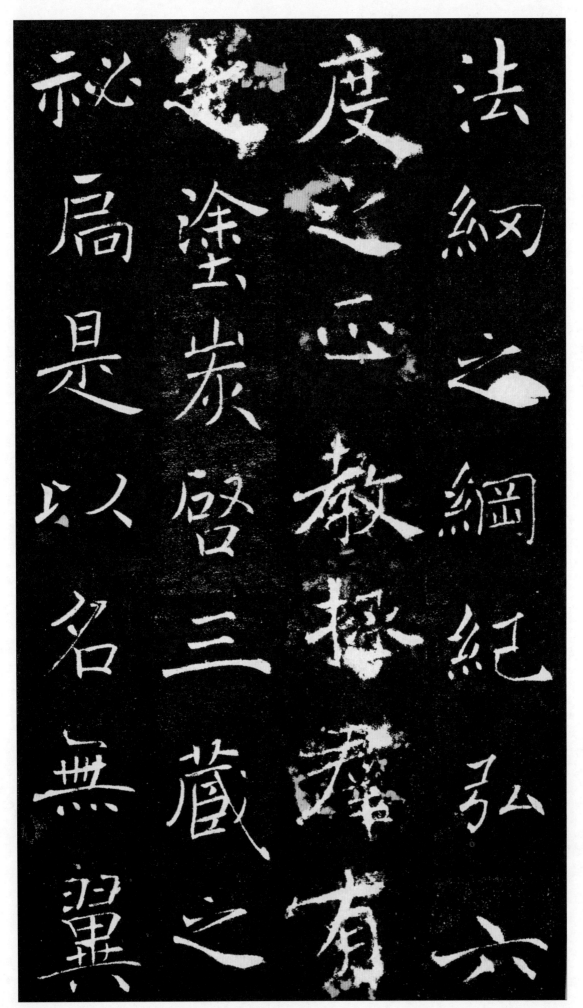

法网之纲纪。弘六度之正教。拯羣（群）有之涂炭。啓（启）三藏之祕（秘）扄。是以名无翼

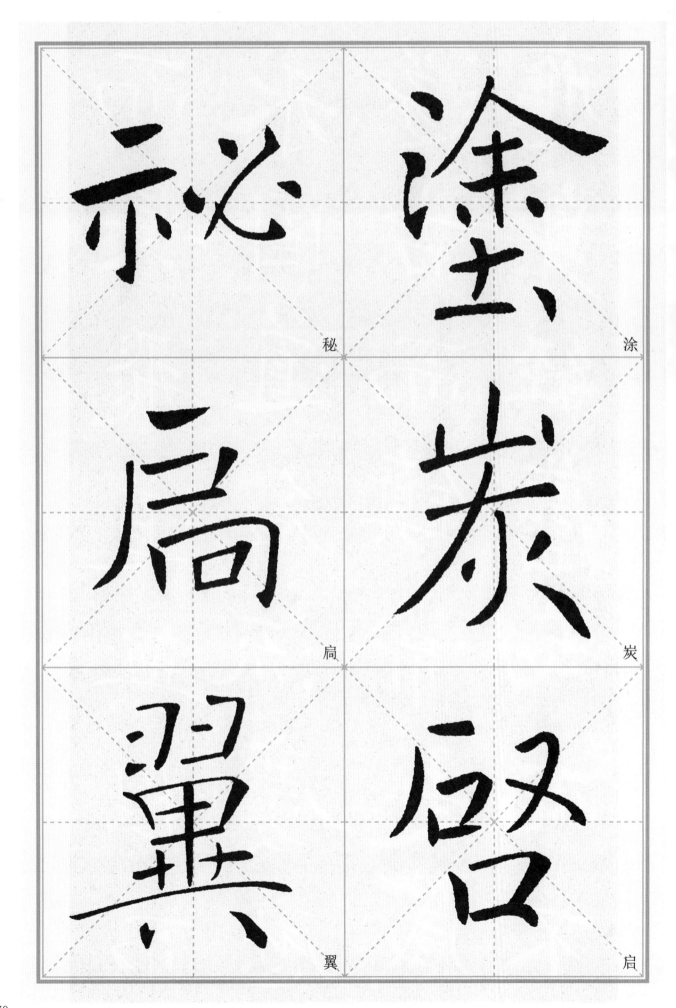

秘

涂

扃

炭

翼

启

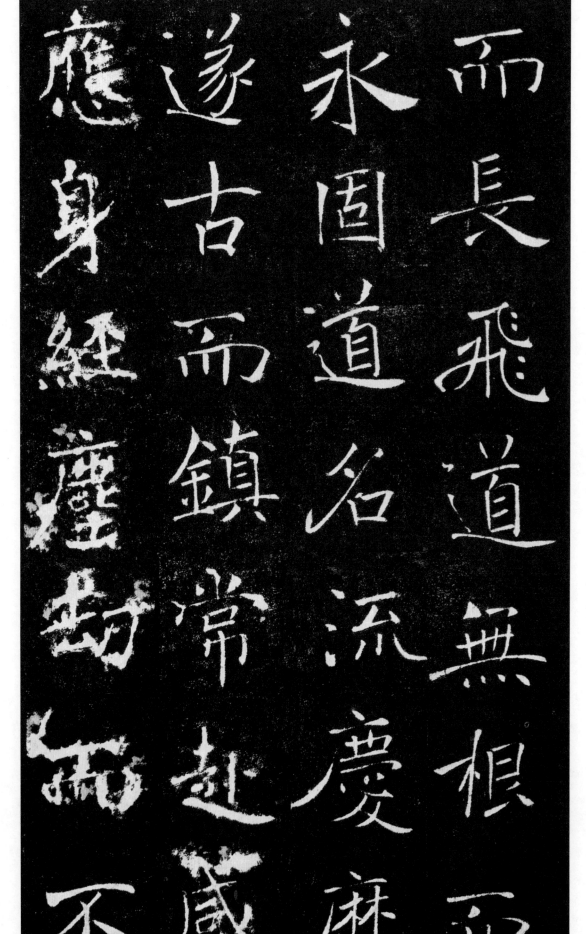

而長飛。道無根而永固。道名流慶。歷遂古而鎮常。赴感應身。經塵劫而不

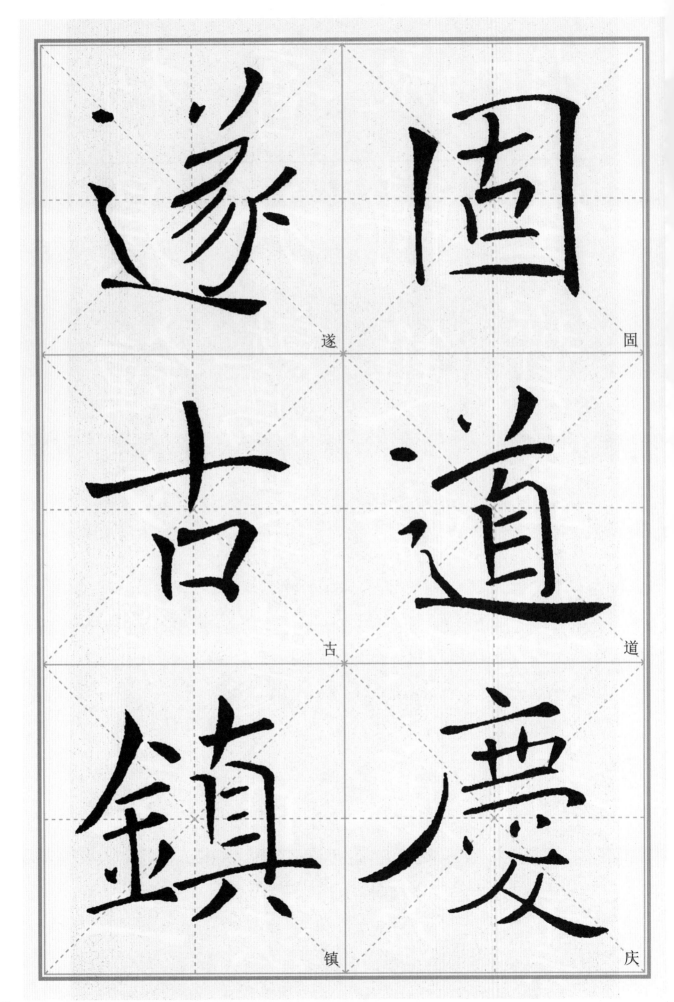

遂

固

古

道

镇

庆

朽晨鍾夕梵交二

音於鷲峯慧日法

流轉雙輪於鹿菀

排空寶盖接翔雲

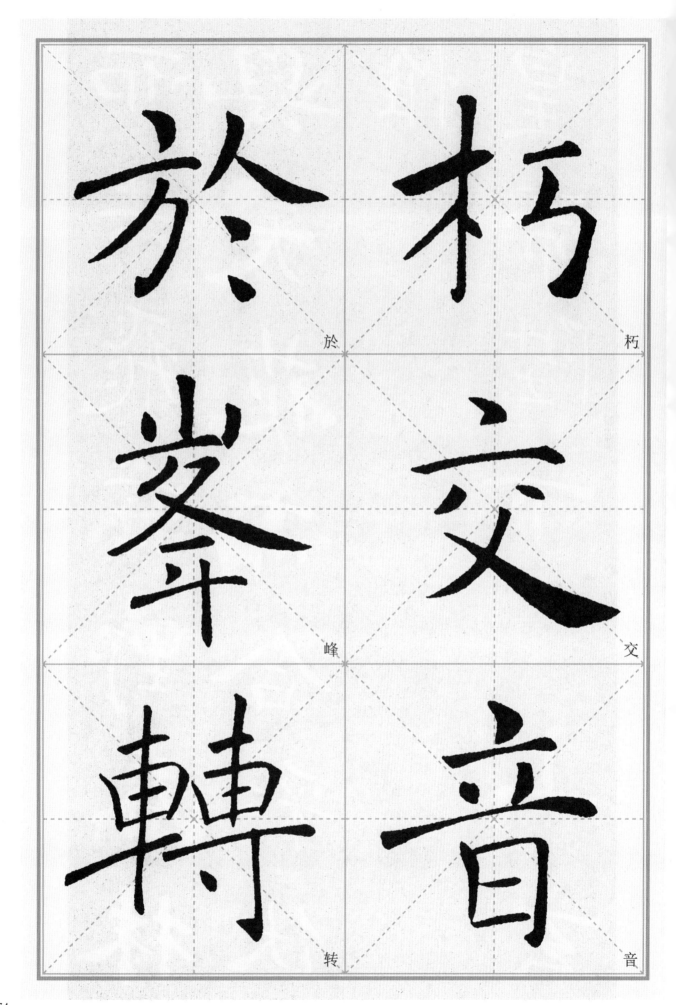

於

峰

轉

朽

交

音

而共飞。庄野春林。与天花而合彩。伏惟皇帝陛下。上玄

而共飛莊野春林與天花而合彩伏

惟皇帝陛下上玄

75

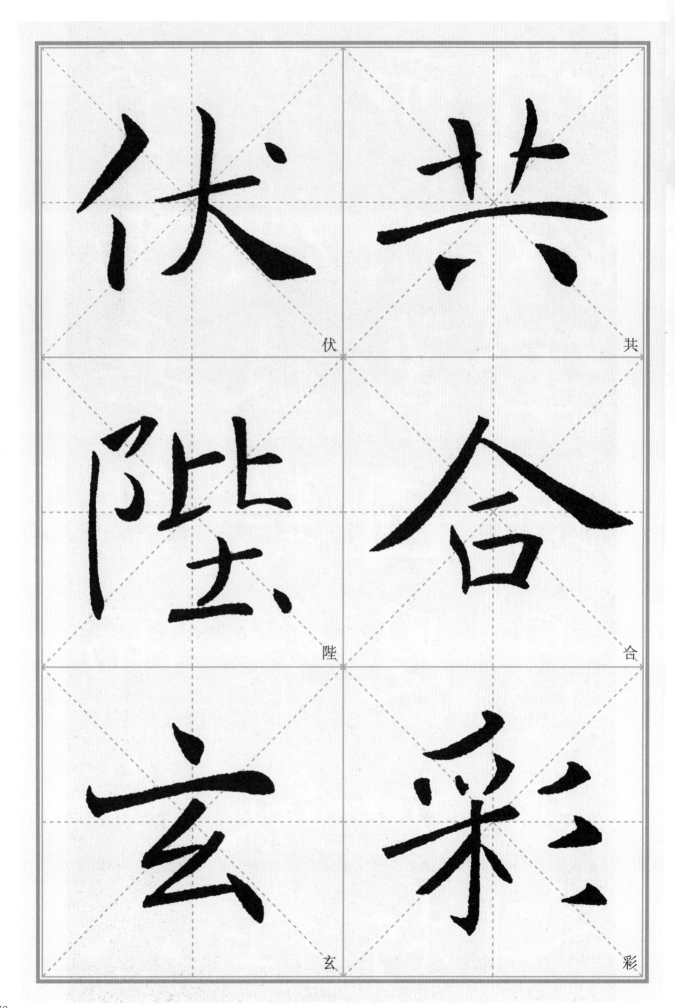

伏

共

陛

合

玄

彩

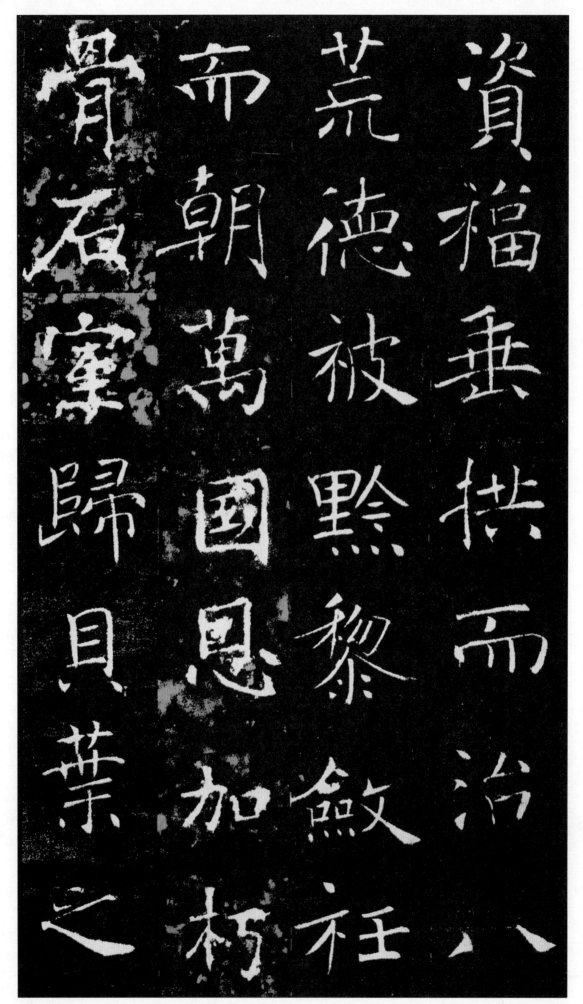

资福。垂拱而治八荒。德被黔黎。敛衽而朝万国。恩（恩）加朽骨。石室归贝叶之

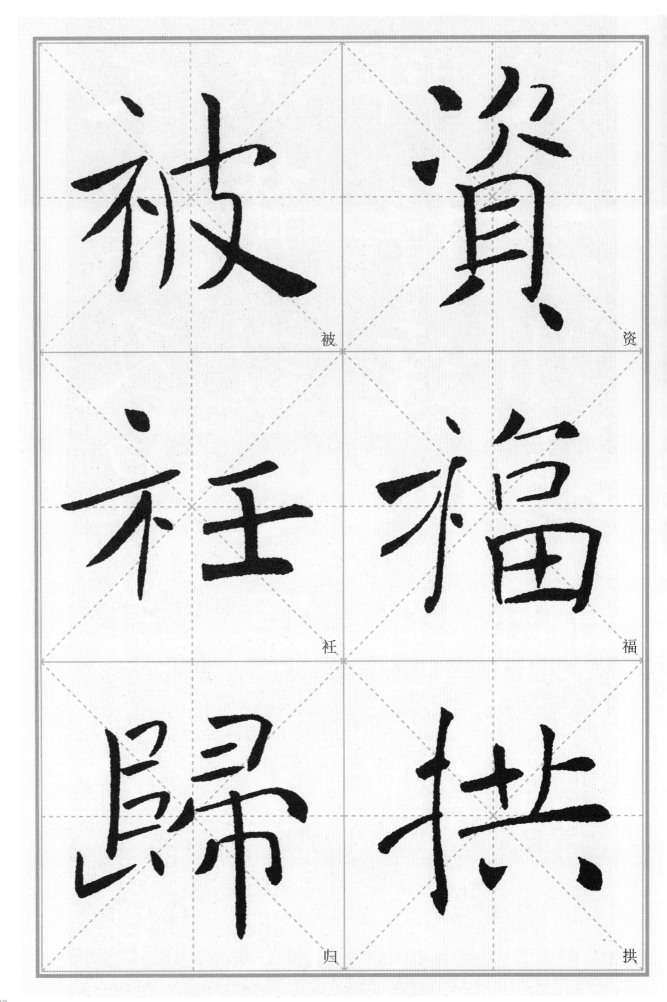

被

资

衽

福

归

拱

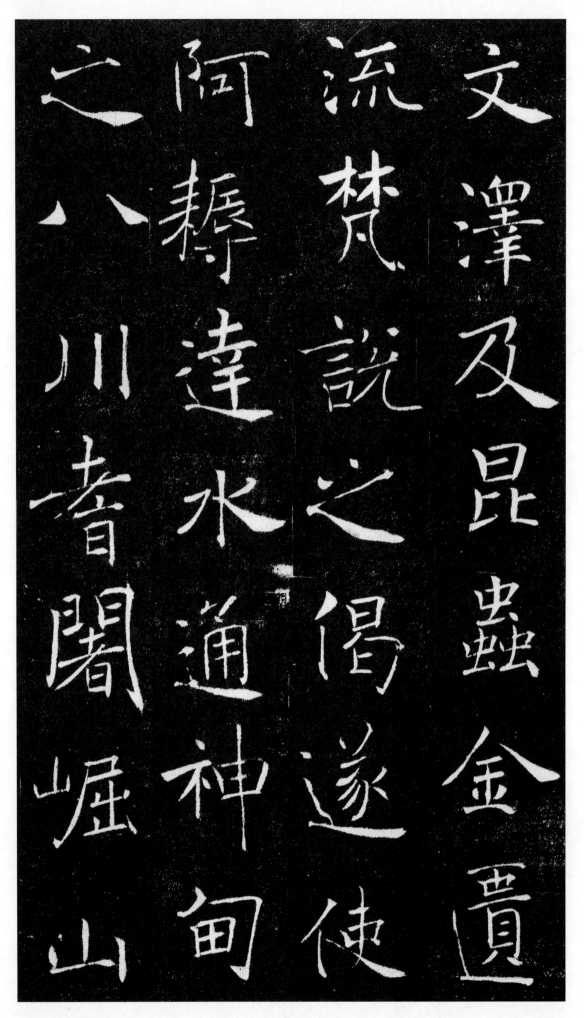

文。泽及昆虫。金匮流梵说之偈。遂使阿耨达水。通神甸之八川。耆阇崛山。

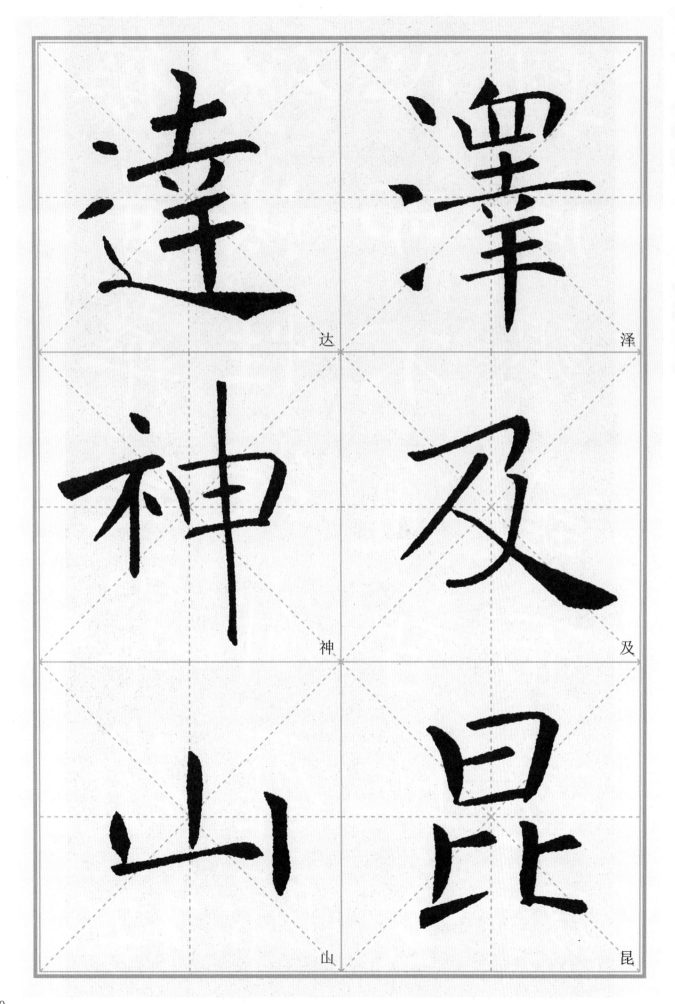

達 达

澤 泽

神 神

及 及

山 山

昆 昆

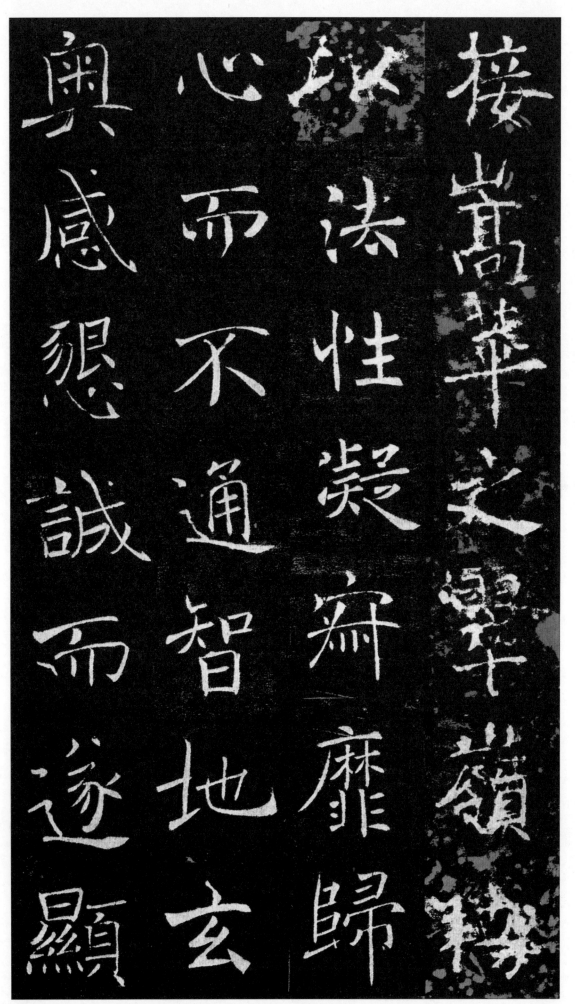

接嵩华之翠岭。窃以法性凝寂。靡归心而不通。智地玄奥。感恳诚而遂显。

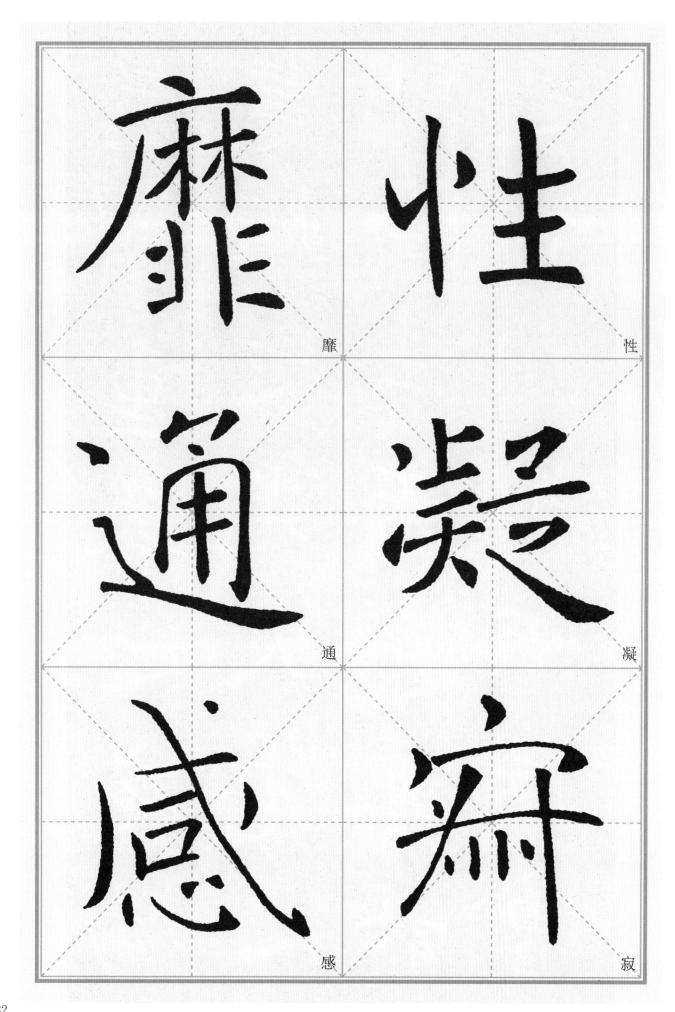

靡　　　　　性

通　　　　　凝

感　　　　　寂

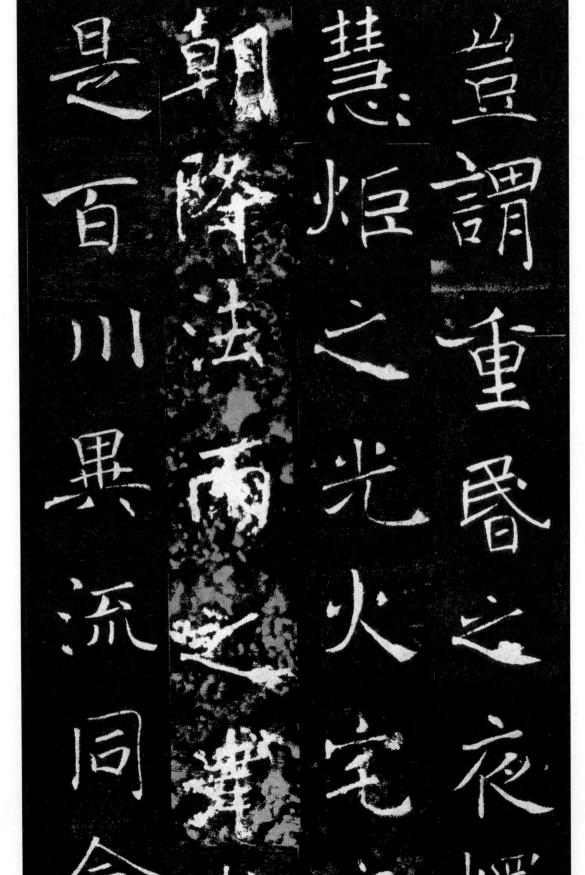

岂谓重昏（昏）之夜。烛慧炬之光。火宅之朝。**降法**雨之泽。於是百川异流。同会

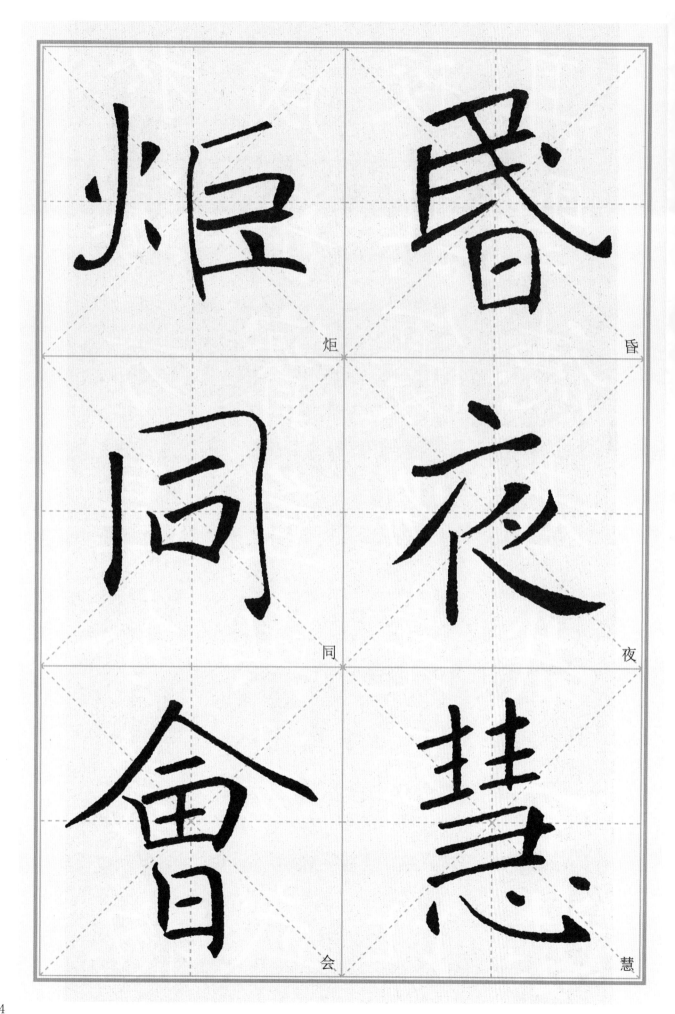

炬　　　昏

同　　　夜

会　　　慧

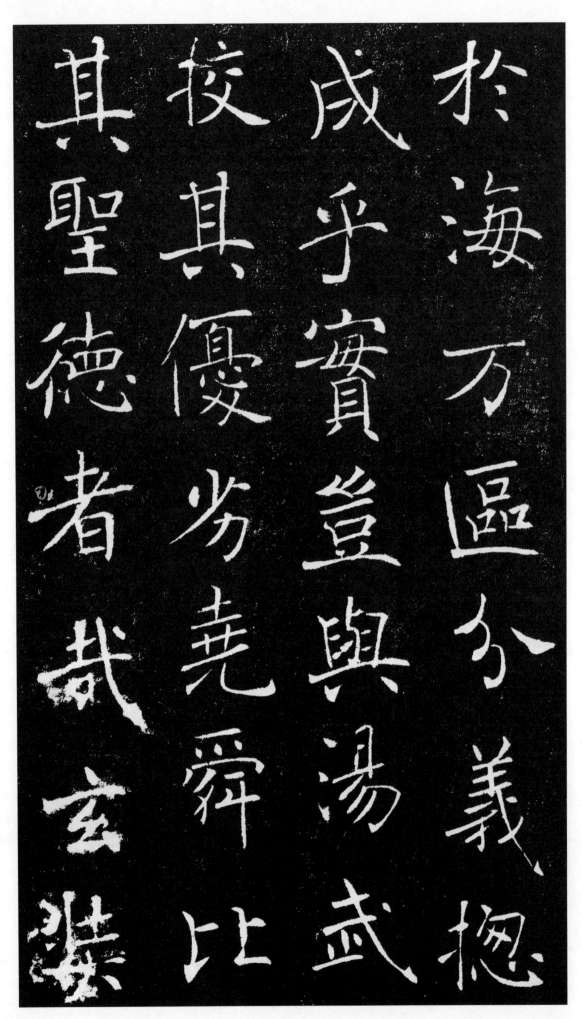

於海。万区分义。总成乎实。岂与汤武校其优劣。尧舜比其圣德者哉。玄奘

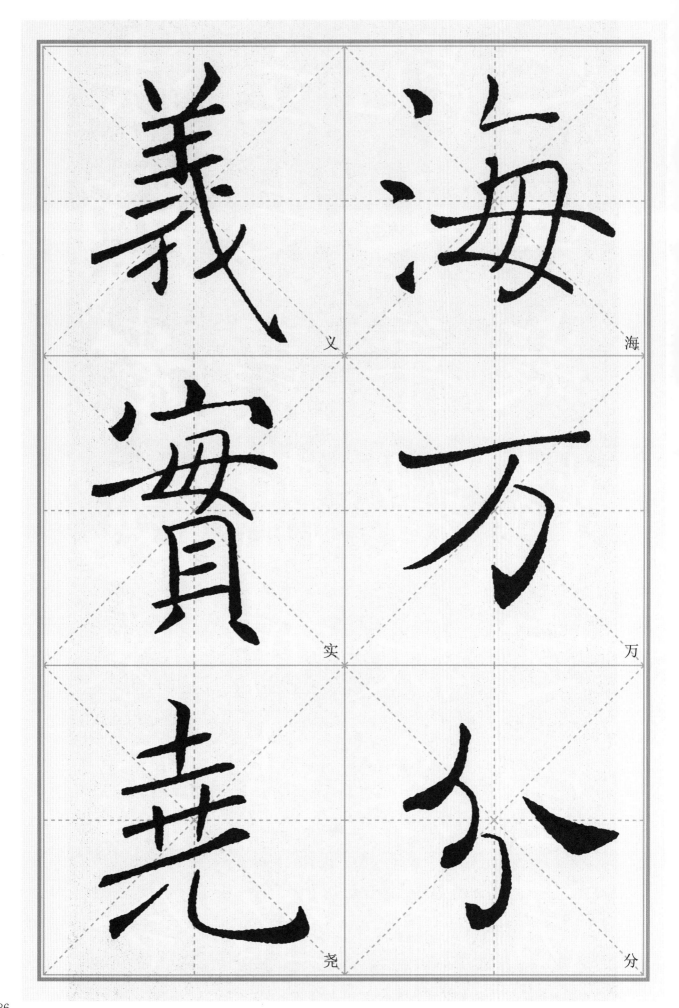

义

海

实

万

尧

分

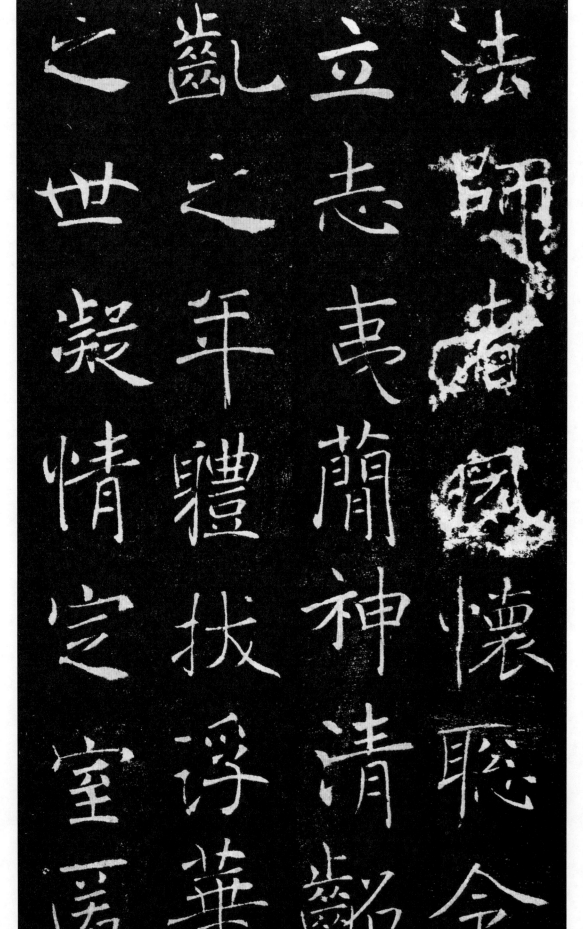

法师者。夙怀聪令。立志夷简。神清韶龀之年。体拔浮华之世。凝情定室。匿

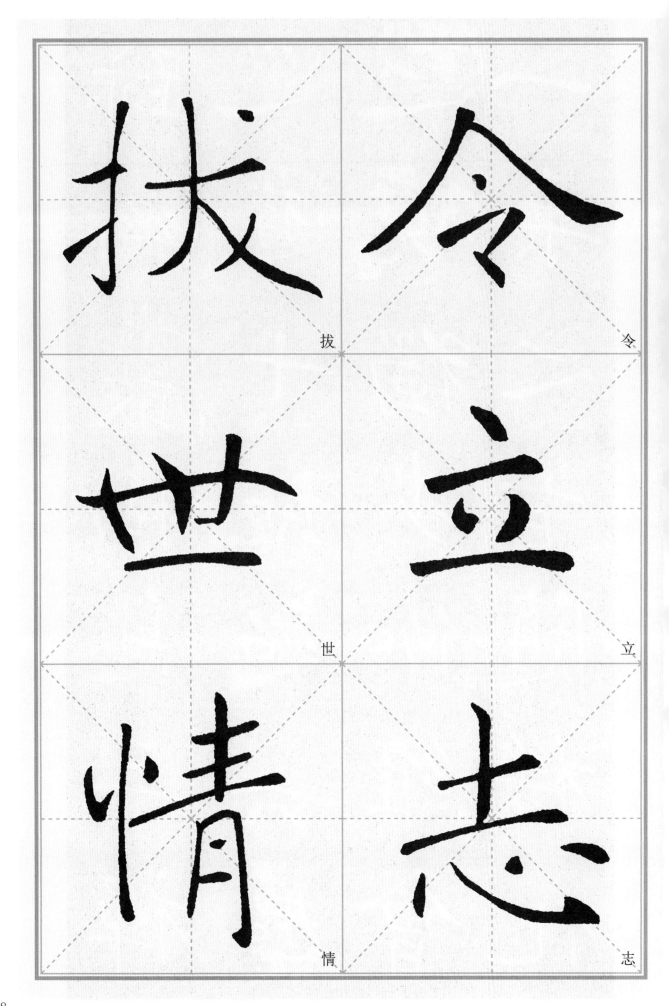

拔

令

世

立

情

志

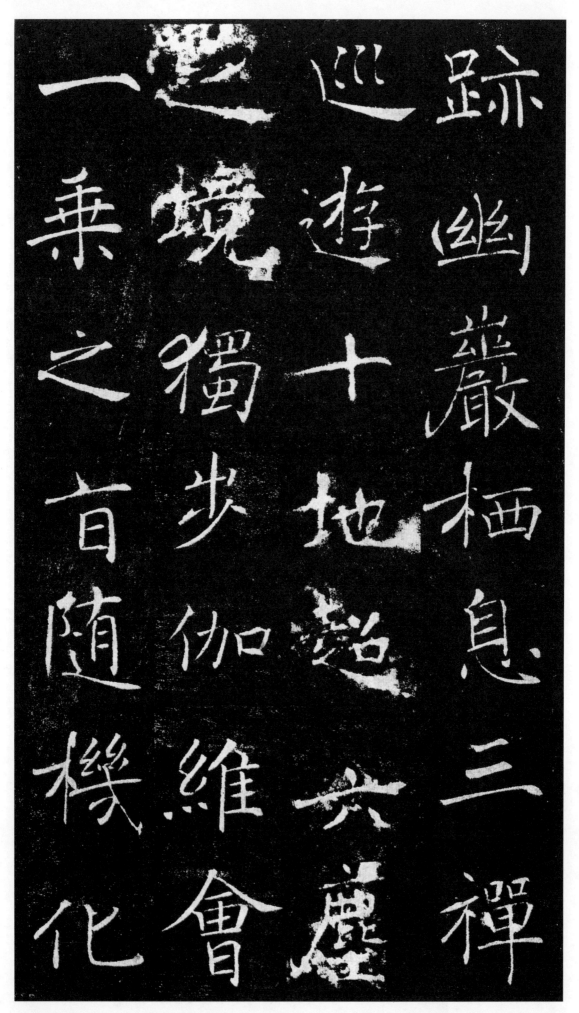

跡（迹）幽巖（岩）。栖息三禅。巡遊（游）十地。超六尘之境。独步伽维。会一乘（乘）之旨。随机化

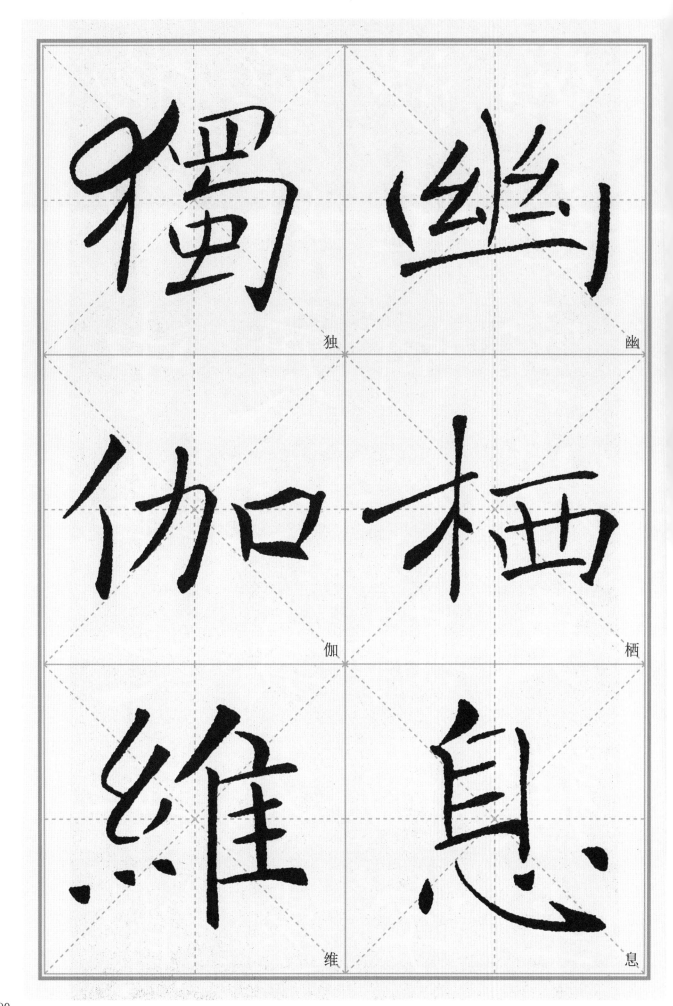

独　　　　　幽

伽　　　　　栖

维　　　　　息

頻　涉　尋　物
登　恒　印　以
雪　河　度　中
嶺　終　之　華
更　期　真　之
獲　滿　文　無
半　字　遠　質

物。以中华之无质。寻印度之真文。远涉恒河。终期满字。频登雪岭。更获半

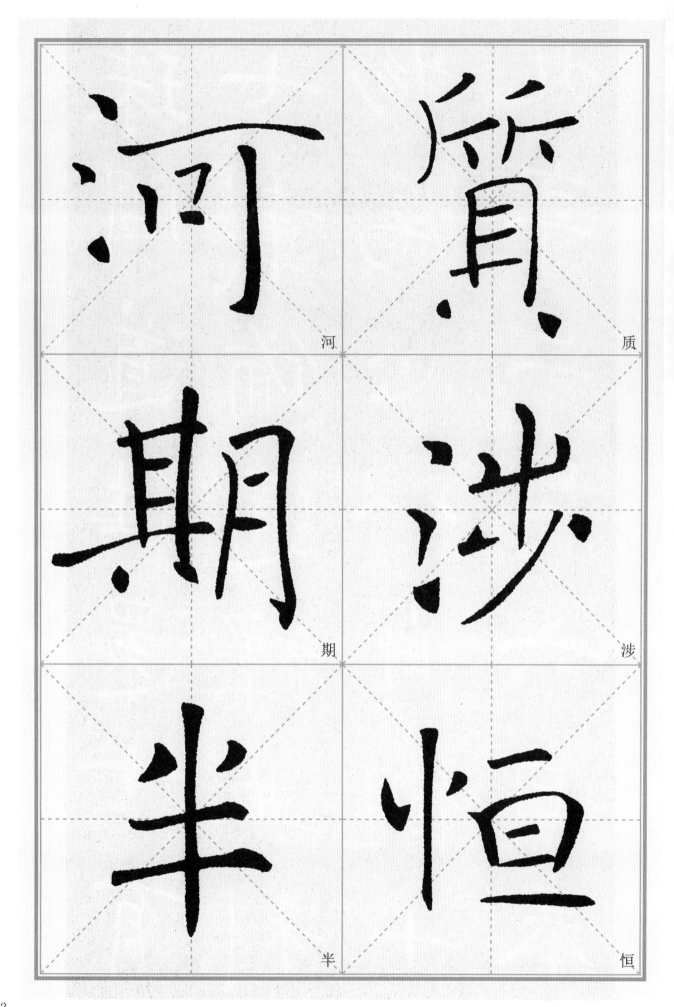

河　　　质

期　　　涉

半　　　恒

珠問道往還十有

七載備通通釋典利

物心以為貞觀十

九年二月六日奉

珠。问道往还。十有七载。备通释典。利物为心。以贞观十九年二月六日奉

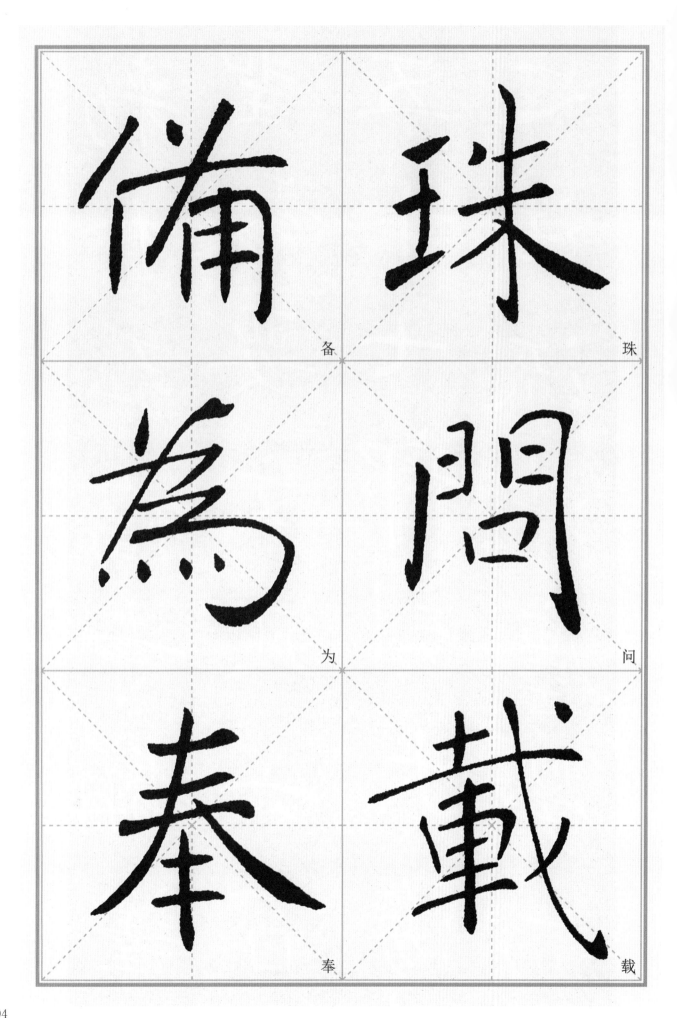

備 备

珠 珠

為 为

問 问

奉 奉

載 载

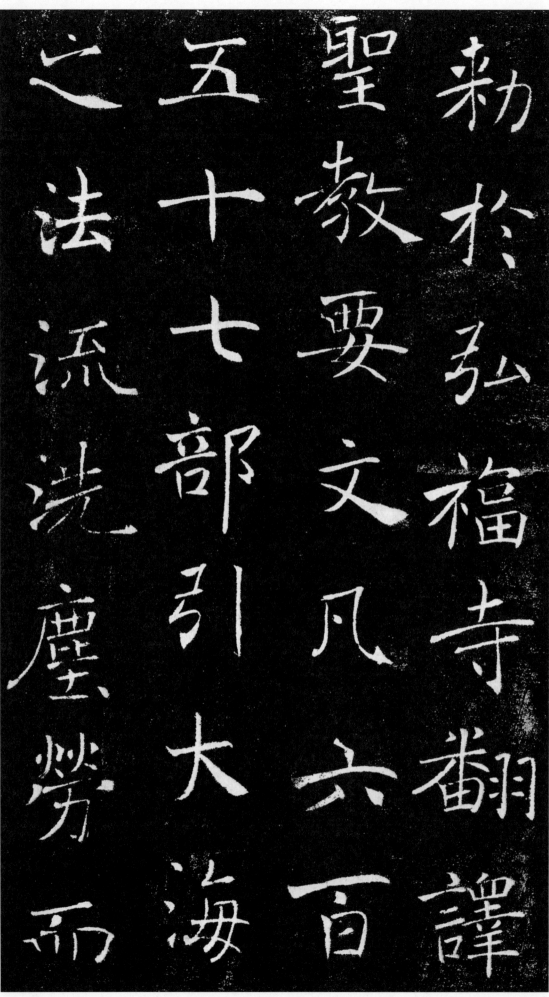

勅（敕）於弘福寺。翻译圣教要文凡六百五十七部。引大海之法流。洗尘劳而

勅於弘福寺翻譯

聖教要文凡六百

五十七部引大海

之法流洗塵勞而

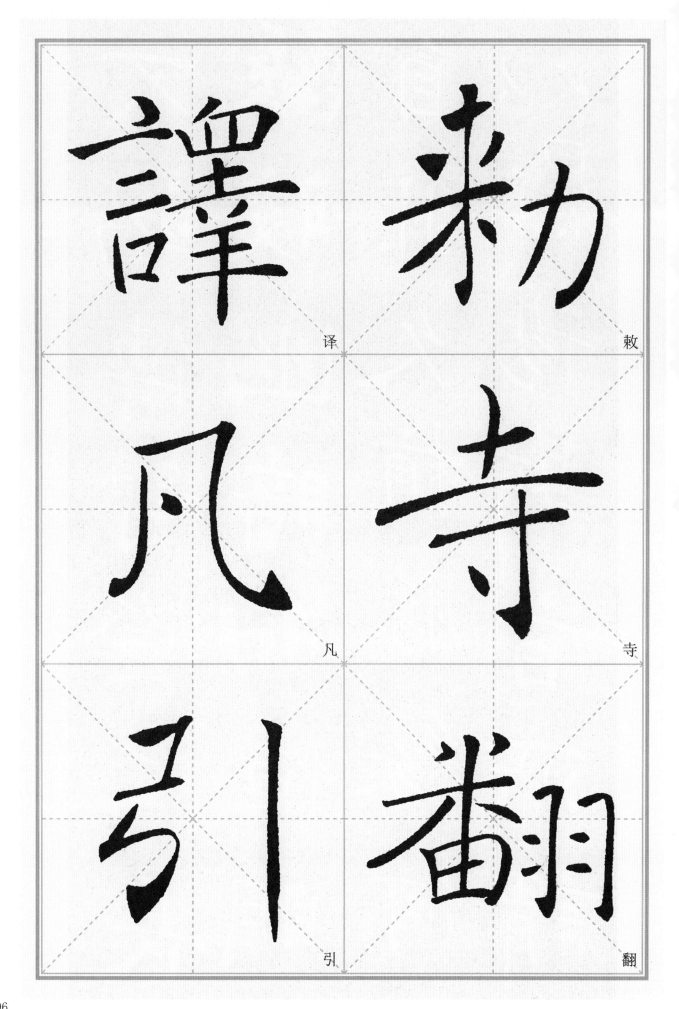

譯 _译

勅 _敕

凡 _凡

寺 _寺

引 _引

翻 _翻

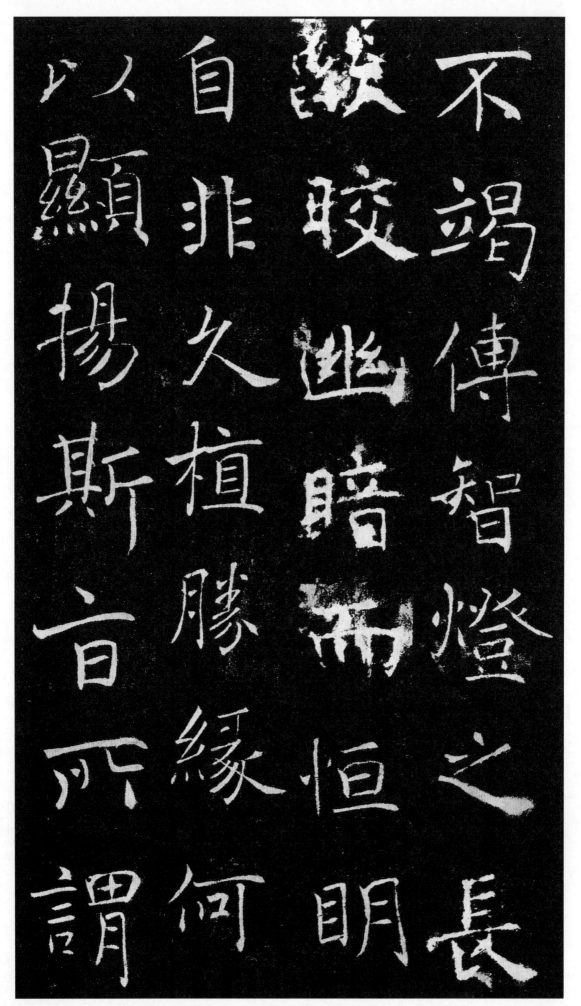

不竭。传智灯之长焰。皎幽暗而恒明。自非久植胜缘。何以显扬斯旨。所（所）谓

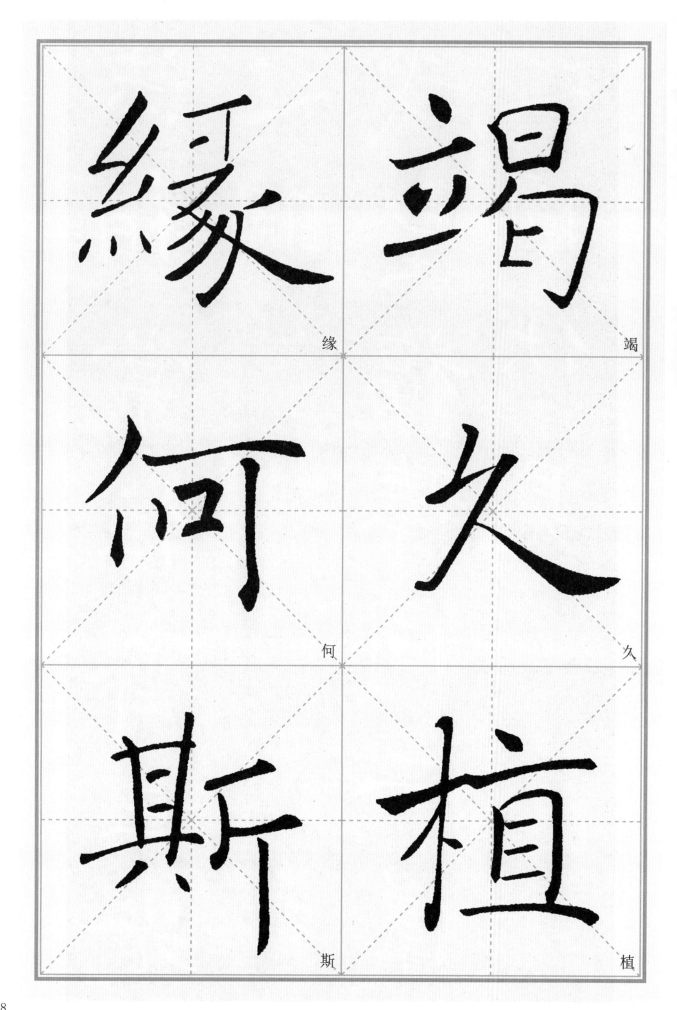

缘　　　竭

何　　　久

斯　　　植

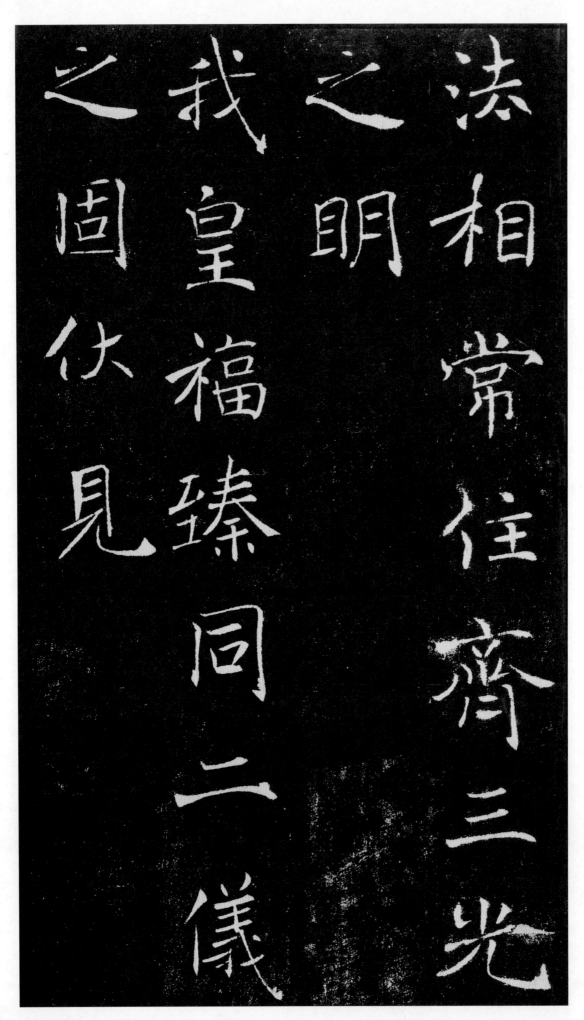

法相常住。齐三光之明。我皇福臻。同二仪之固。伏见

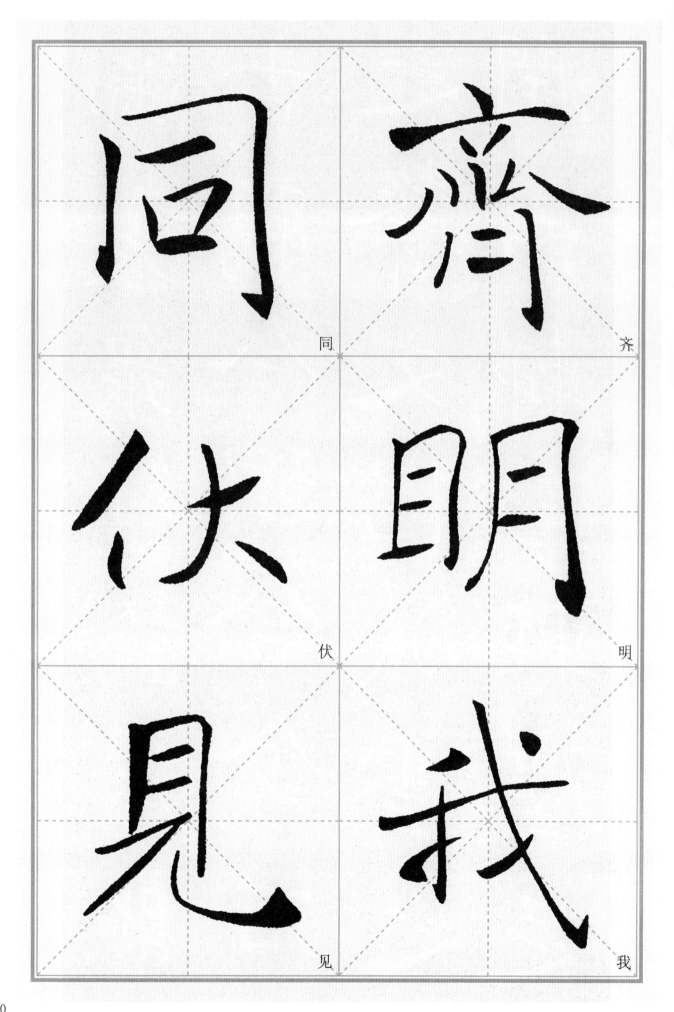

同

齐

伏

明

见

我

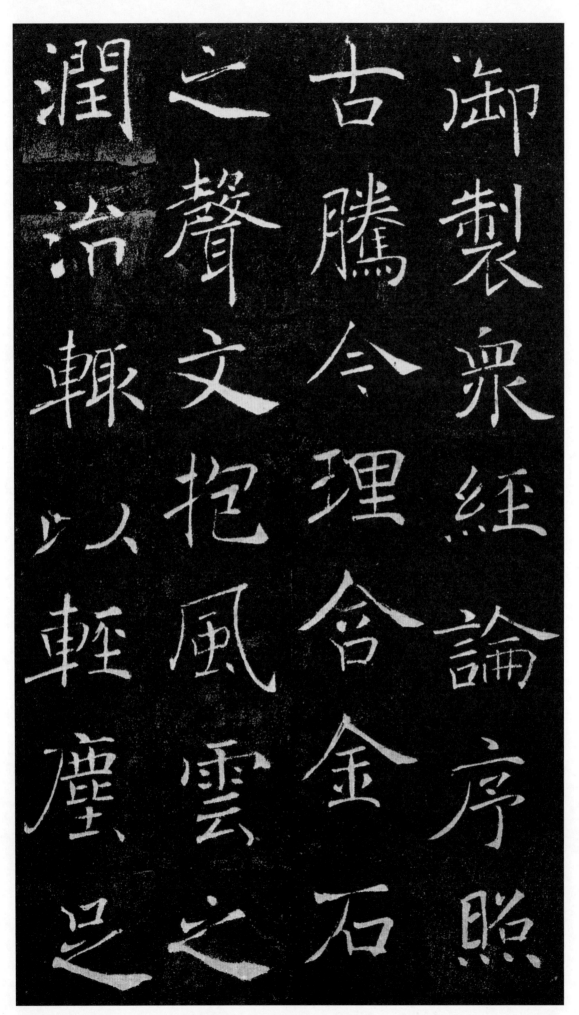

御制众经论序。照古腾今。理含金石之声。文抱风云之润。治辄以轻尘足

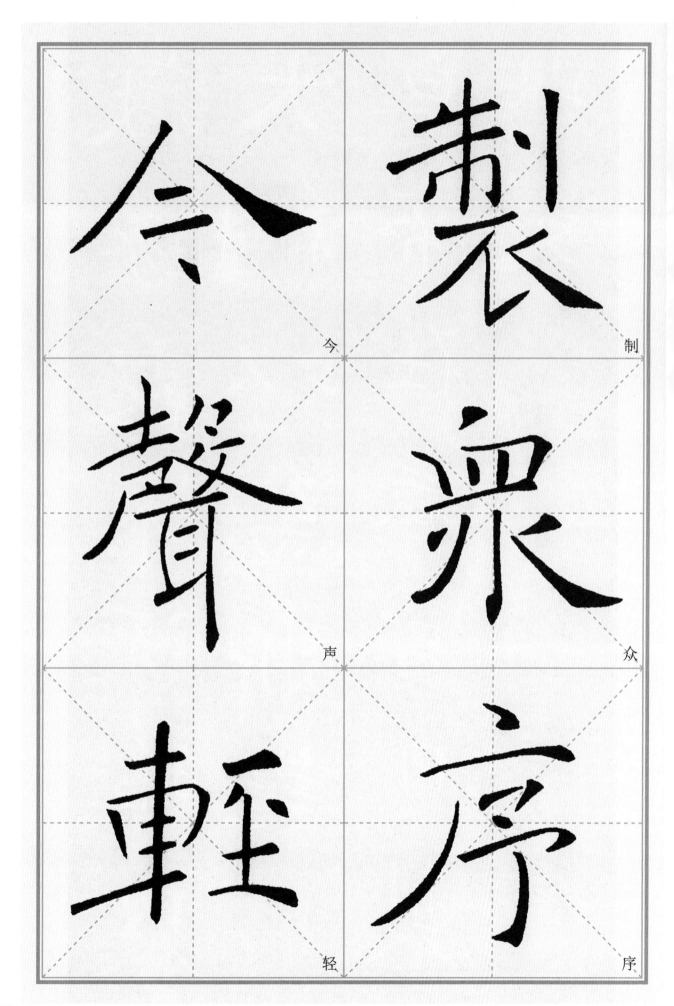

今

声

轻

制

众

序

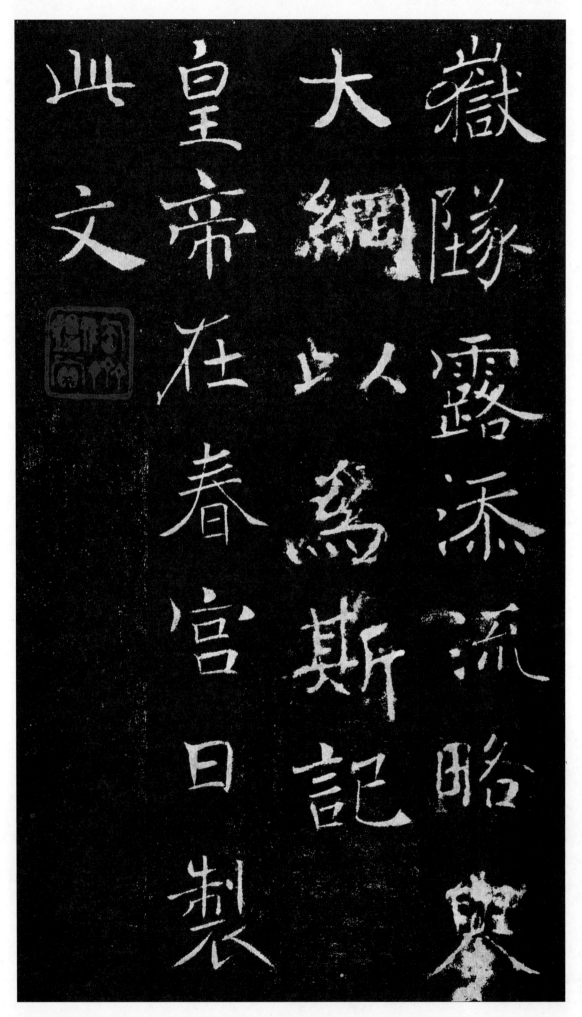

嶽（岳）。坠露添流。略举大纲。以为斯记。皇帝在春宫日制此文。

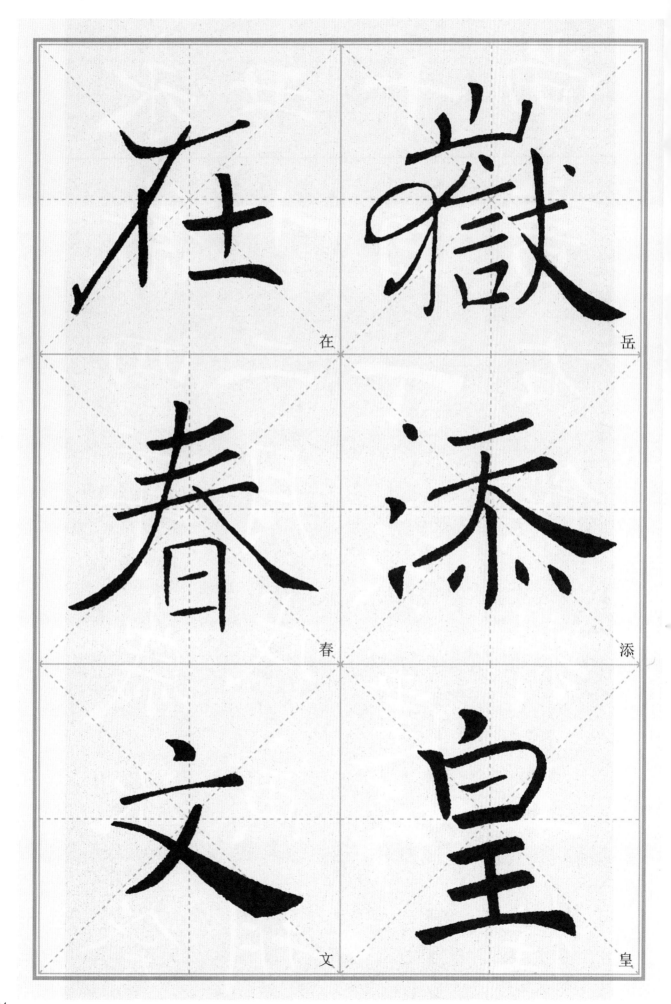

在　岳
春　添
文　皇

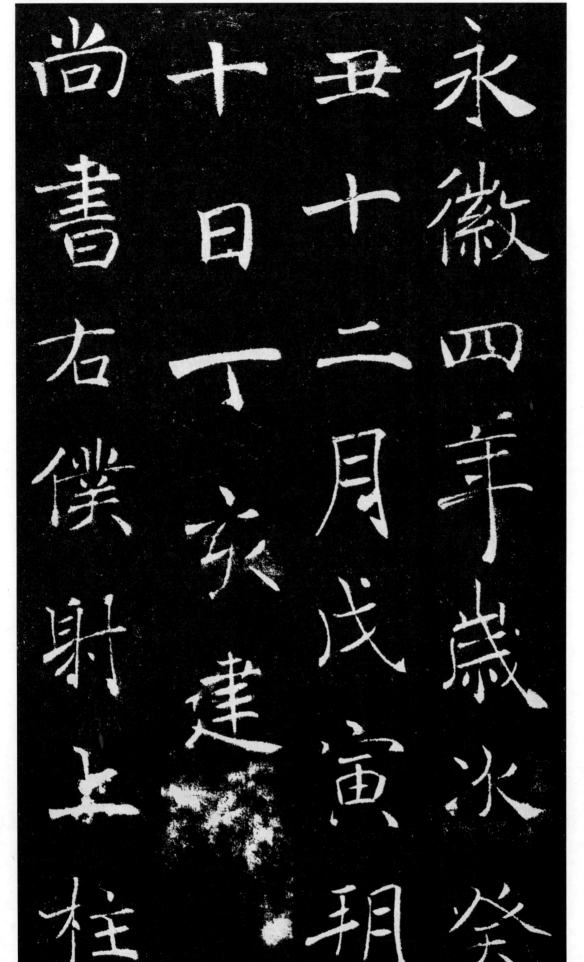

永徽四年。岁次癸丑十二月戊寅朔十日丁亥建。尚书右仆射上柱

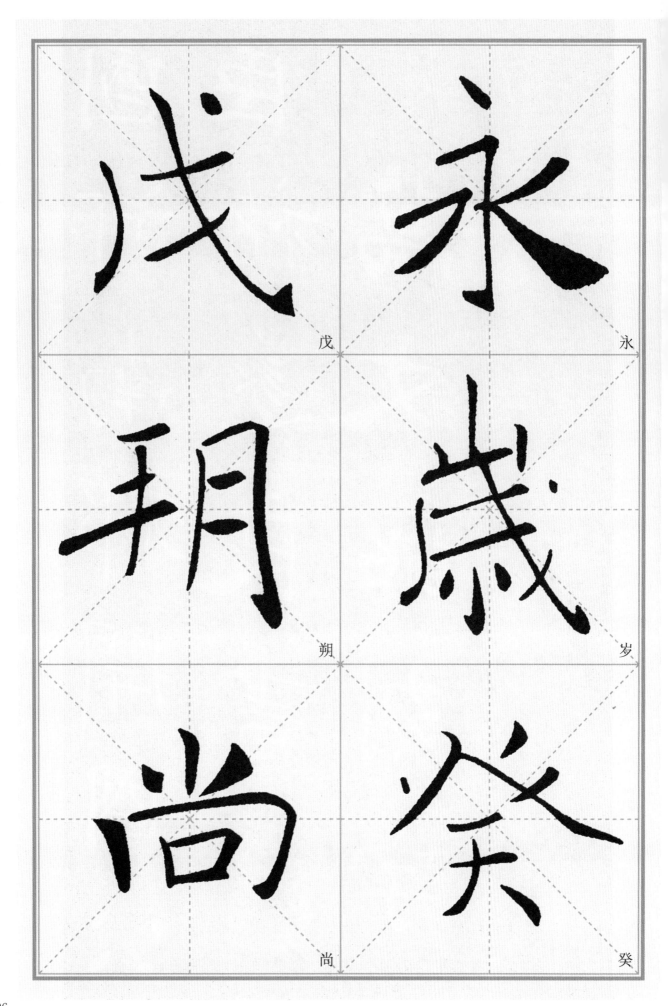

戊　　永

朔　　岁

尚　　癸

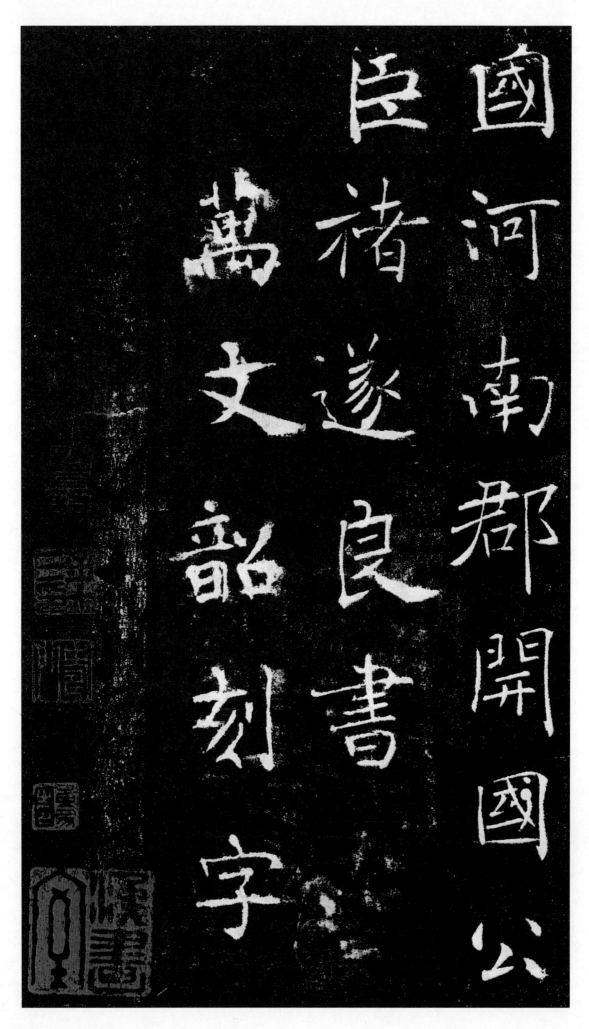

国河南郡开国公臣褚遂良书。万文韶刻字。

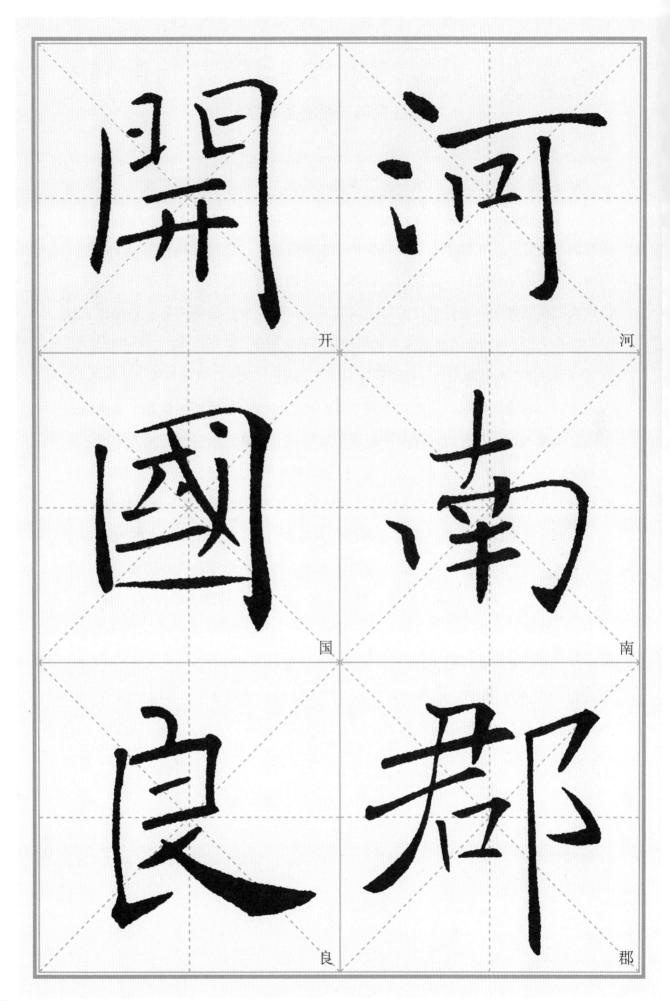

開 开

國 国

良 良

河 河

南 南

郡 郡

褚遂良与《雁塔圣教序》

褚遂良（596—658），字登善，唐朝政治家、书法家，祖籍阳翟（今河南禹州）。其父褚亮初任东宫学士，为晋王杨广隶属。唐建乃入秦王府，为凌烟阁廿四开国功臣之一，史称"太宗每有征伐，亮常侍从"。遂良为褚亮第二子，随父归唐后，受太宗及魏徵、虞世南、长孙无忌赏识，贞观初以贵胄子弟任秘书郎，执掌四部经籍图书，更任弘文馆馆主，与太宗讲经论史，商略政务，乃辅佐李治即位顾命之臣。后因谏阻高宗改立武后遭贬，举家流配，客死岭南，二子亦被追杀。褚遂良书法"少则服膺虞监，长则祖述右军"，所见"二王"真迹甚多，辨伪之至，一无舛误，其晚年楷书，用笔在欧虞之上，略加轻细，形成宽绰飘逸、丰润遒劲格局。脱隋入唐，开有唐一代书法新风。刘熙载《书概》所誉褚遂良为"唐之广大教化主"，评议最公。其书代表作有《房玄龄碑》《孟法师碑》《伊阙佛龛碑》《倪宽赞》《阴符经》《飞鸟帖》《雁塔圣教序》，其中尤以《雁塔圣教序》最著名。

《雁塔圣教序》建于唐高宗永徽四年（653），共二石，现立西安市南郊慈恩寺大雁塔塔门东、西龛内，亦称《慈恩寺圣教序》。东龛一石是唐太宗李世民撰文，正书二十一行，行四十二字，书写顺序由右往左，碑额隶书八字，全称《大唐三藏圣教序》；西龛一石是唐高宗李治撰文，正书二十行，行四十字，书写顺序由左往右，碑额篆书八字，全称《大唐皇帝述三藏圣教序记》。东石为"序"碑，西石为"记"碑，两碑对称，褚遂良书，万文韶刻字，为避高宗讳，碑文两个"治"字，均缺末笔。本书所选版本为东京国立博物院明拓本。

《雁塔圣教序》基本笔法

　　《雁塔圣教序》为褚遂良代表作品。用笔灵活轻灵，方圆兼施，点画生动活泼，质感而不失弹性，结体舒朗宽绰，旖旎遒婉，若瑶台仙子，翩翩然而无俗尘。

　　一、横　　以长横为例，起笔或方或圆，轻提向右中锋运笔，至中间稍提笔，笔画略细，收尾顿笔回锋。因横的斜度有变化，起笔时角度也要随之而变化。有长横、短横、弯头横、上翘横、下压横等。

　　二、竖　　以垂露竖为例，横切笔入纸，稍顿后用中锋运笔，收笔向左回锋，但因形而异。有悬针竖、带钩竖、弯头竖、弧竖等。

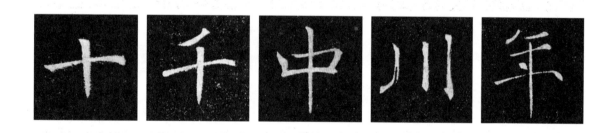

　　三、撇　　以斜撇为例，起笔以切或圆笔入纸，中锋行笔，渐行渐提至尾时轻轻提起笔，轻快出锋，但因形而异。有竖撇、平撇、回锋撇、兰叶撇等。

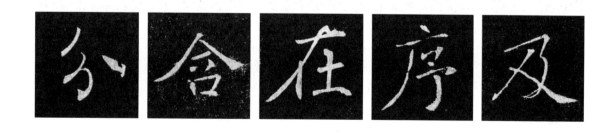

四、捺 以斜捺为例，起笔呼应上一笔势，可直接轻入笔或切笔后中锋向右下运笔，收笔铺毫下按，饱满有力，之后轻提出锋，锋颖不宜太露。有平捺、反捺等。

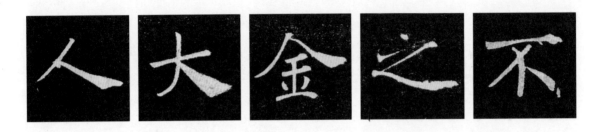

五、点 以右点为例，起笔直接入纸，斜向右下方铺毫，同时顺势提起，向左上收笔回锋。点画虽小，但极富动感，变化也最为丰富。有横点、竖点、挑点、带下点、撇点、长点等。

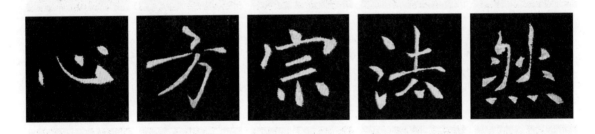

六、钩 以竖钩为例，起笔与竖画同，中锋行笔，钩时右边稍向里收，向左上提笔出锋。有横钩、斜钩、卧钩、竖弯钩等。

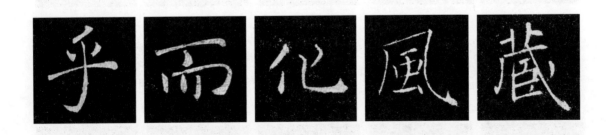

七、挑 起笔一般呼应上一笔笔势，形状多方，起笔略和横画逆入相同，中锋运笔，收笔时慢慢提起，出锋不可太尖细。挑画的变化主要体现在倾斜角度上。

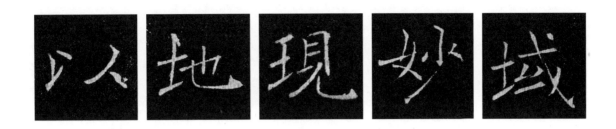

八、折　　本碑的折画有方有圆，体现了褚字的润泽流转的风格。以方横折为例，横画运笔至折处向上稍提后向右顿笔切下，渐行渐提，提笔出锋。另有圆横折、竖折、撇折等。

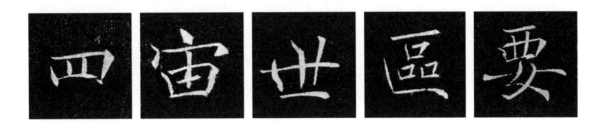